花卉植物篇·

獻給我親愛的母親 － 梁麗芬女士

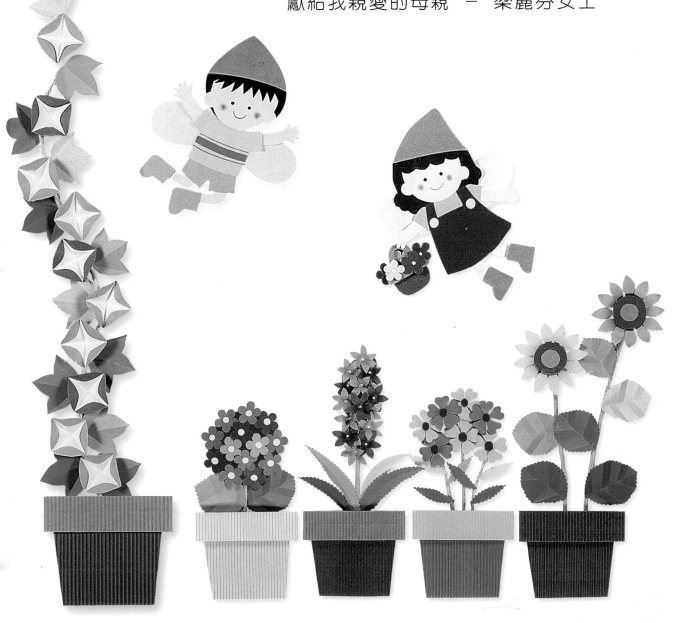

＜自序＞

嗨！很高興又和大家見面了。

這是我個人的第二本書，感謝大家對上一本書「教學環境佈置」的支持，鼓舞著我繼續創作更多的作品。

這本「教室佈置1－花卉植物篇」花了我長達8個月的時間，從收集各種花卉植物資料、畫草稿、設計到製作，每個過程我都極盡用心，既要讓作品美觀大方，又要讓讀者容易製作，實在快讓我腸思枯竭、江『女』才盡了。現在，我終於完成這項挑戰，把成果展現出來，希望您會感受到我的努力，也希望這本書能幫助您更輕鬆的完成教室佈置。

在此，我想特別感謝蔡耀輝先生，沒有您的支持與鼓勵，就沒有這本書的誕生。

最後，我把書中的每一朵花送給我的母親，希望您會喜歡。

江玉玲　2003.7.20

CONTENTS

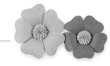
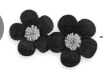
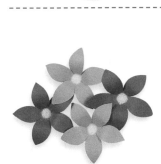

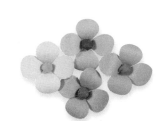

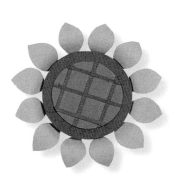

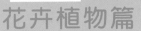

花卉植物篇

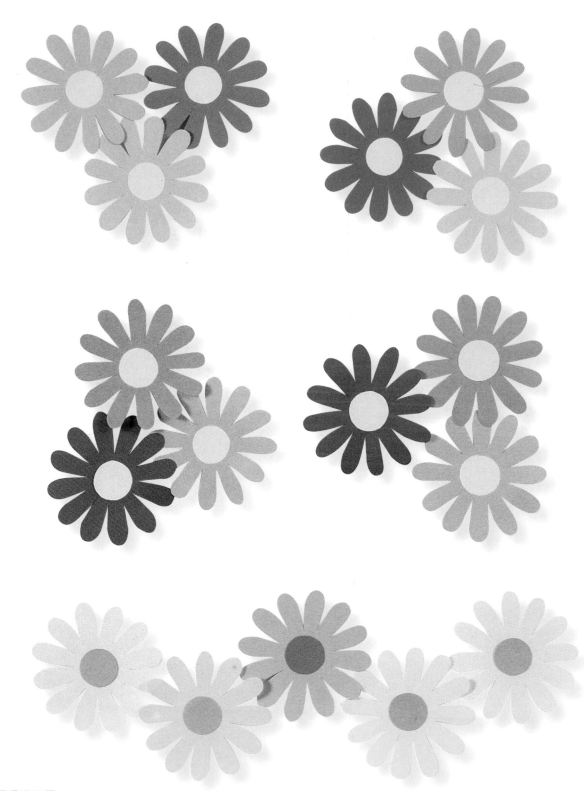

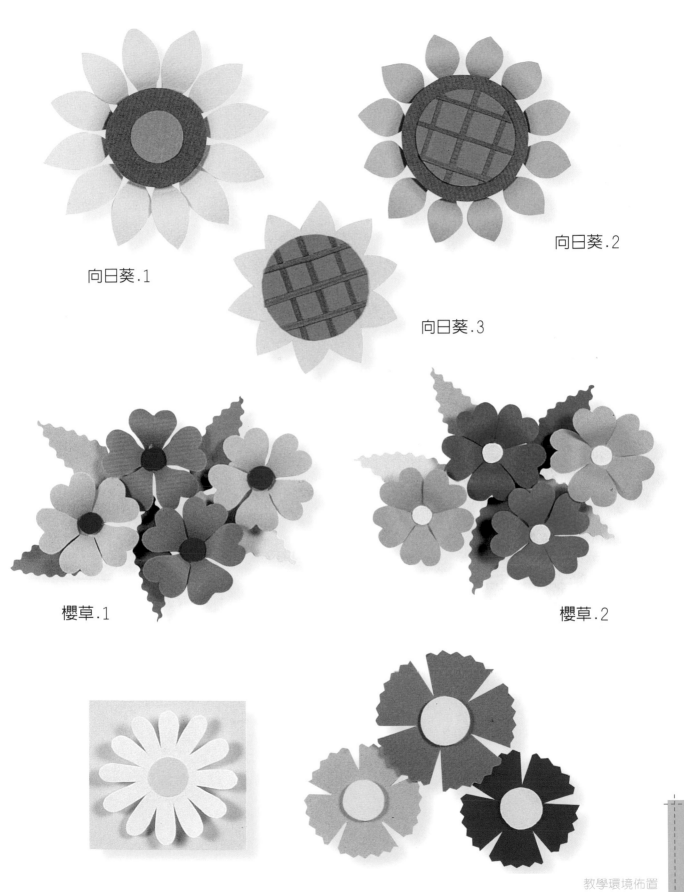

向日葵.1

向日葵.2

向日葵.3

櫻草.1

櫻草.2

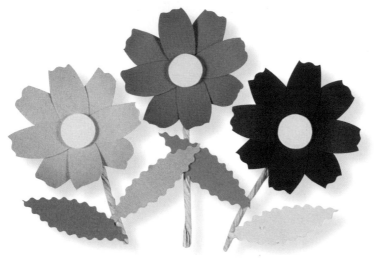

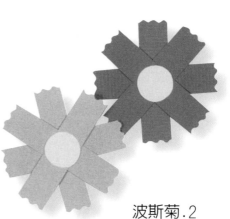

波斯菊.1

波斯菊.2

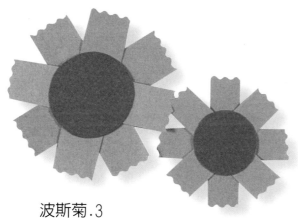

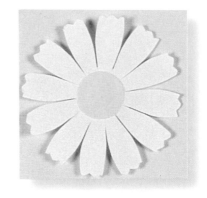

波斯菊.3

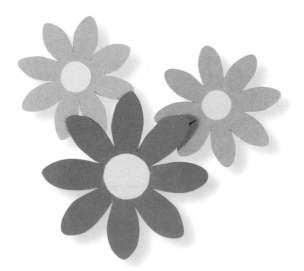

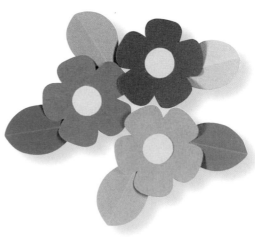

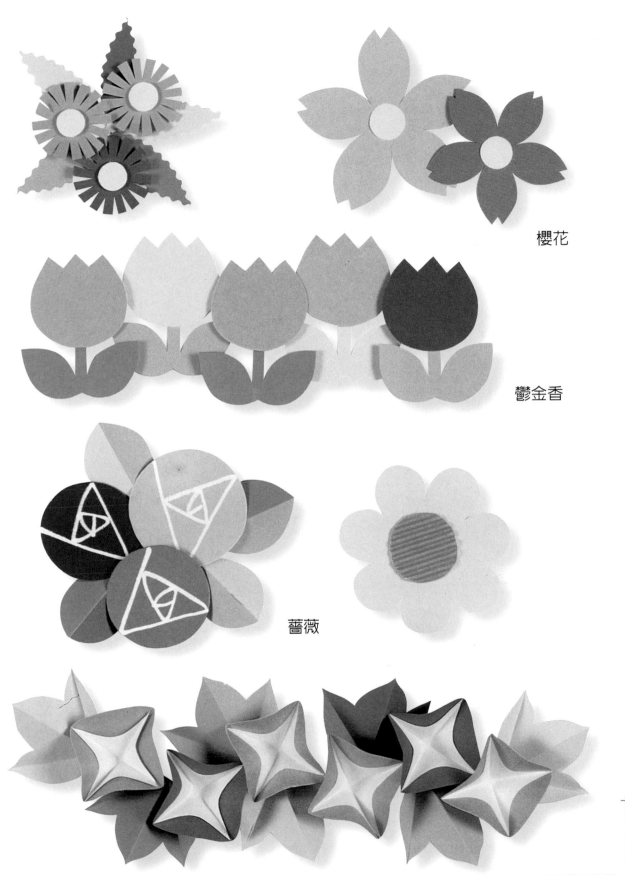

櫻花

鬱金香

薔薇

牽牛花

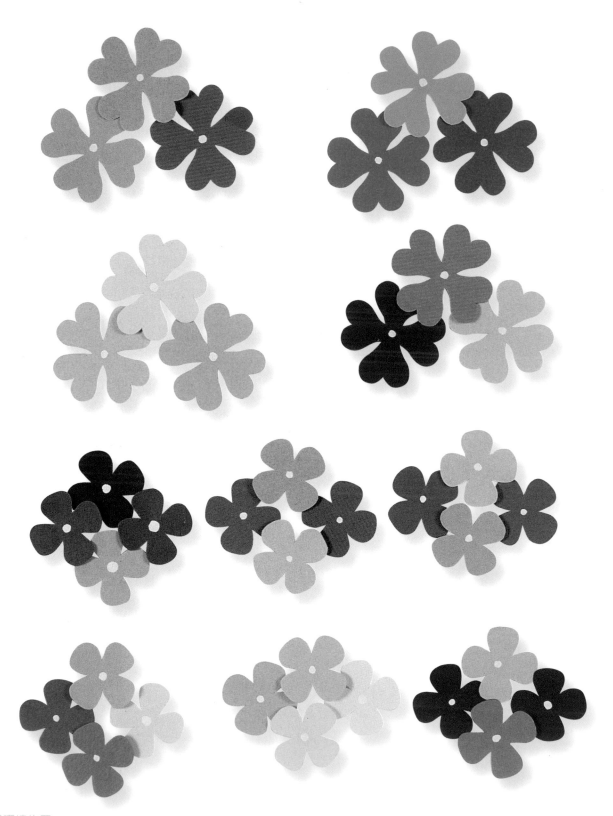

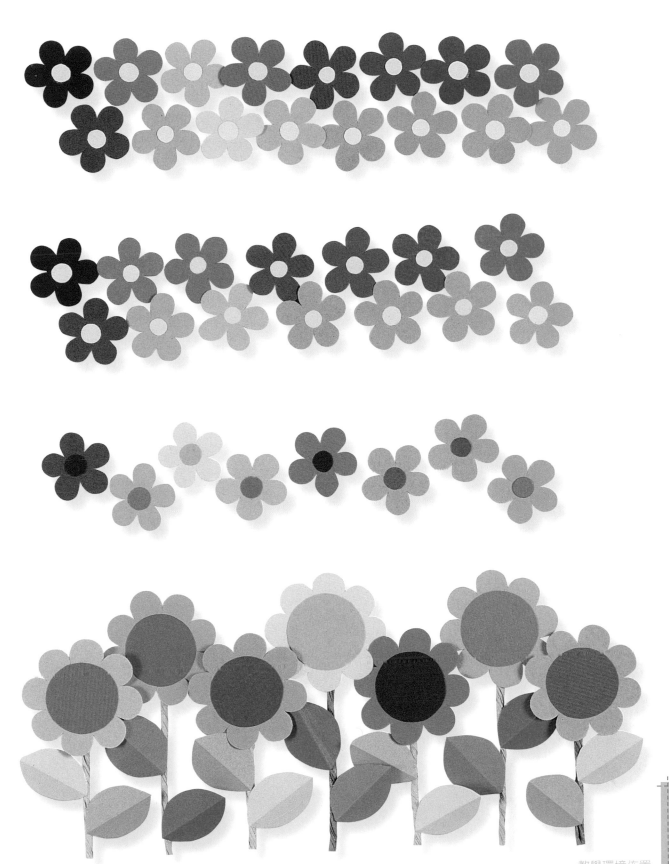

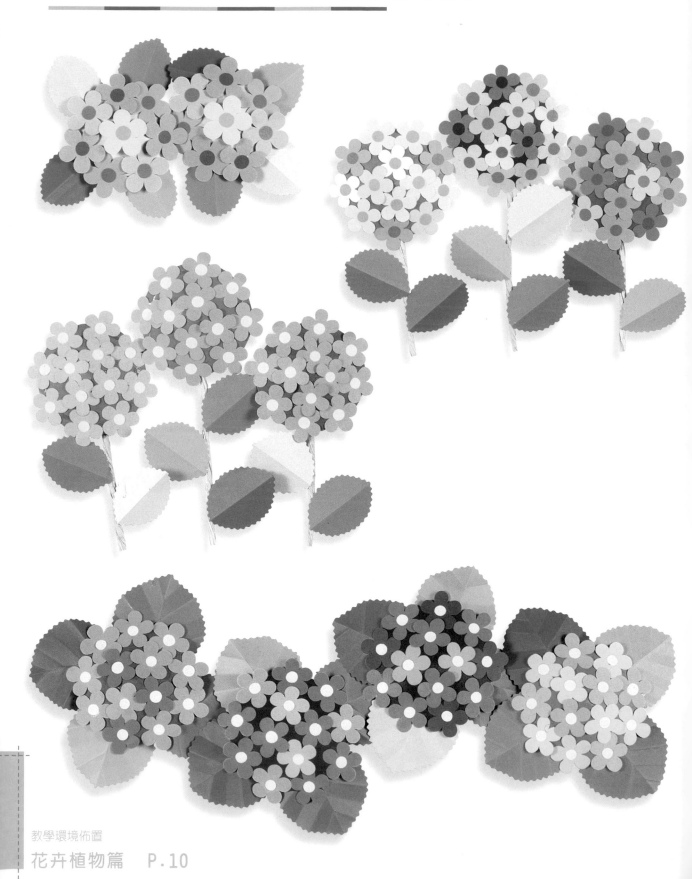

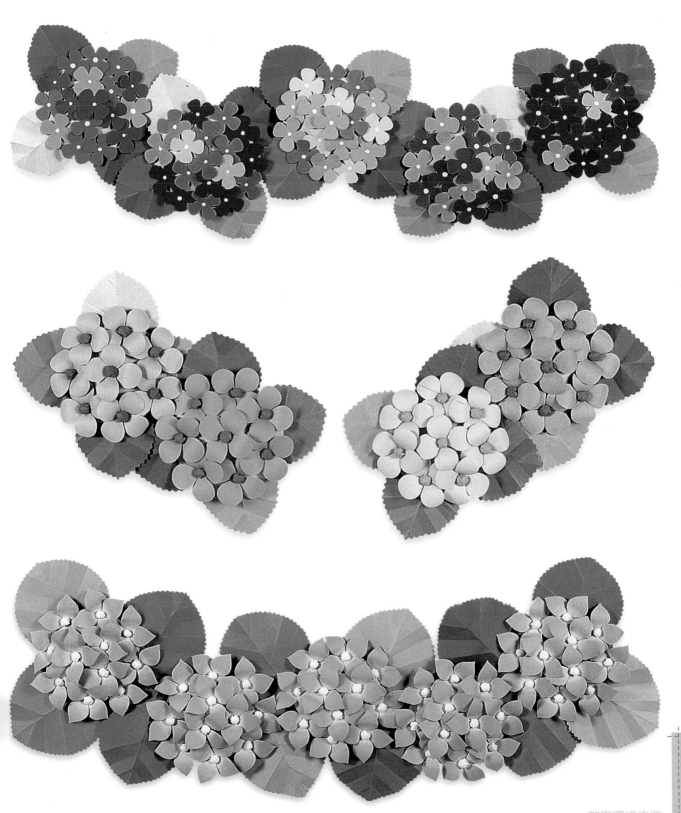

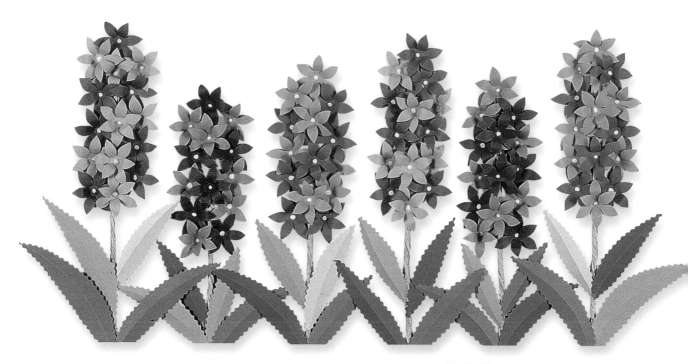

風信子

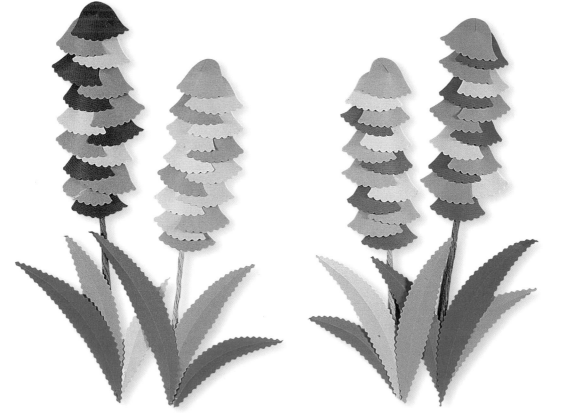

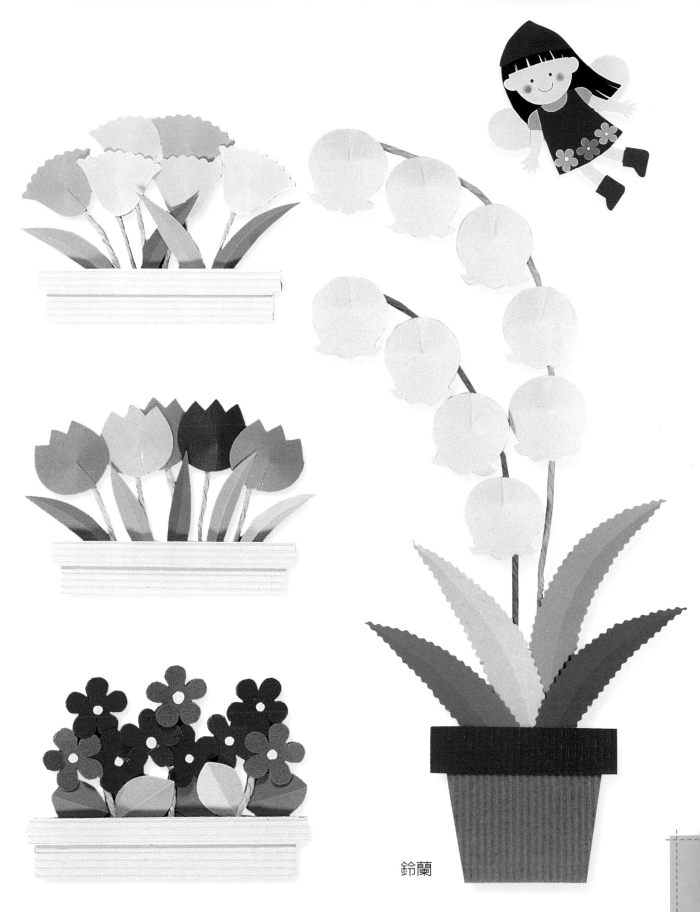

鈴蘭

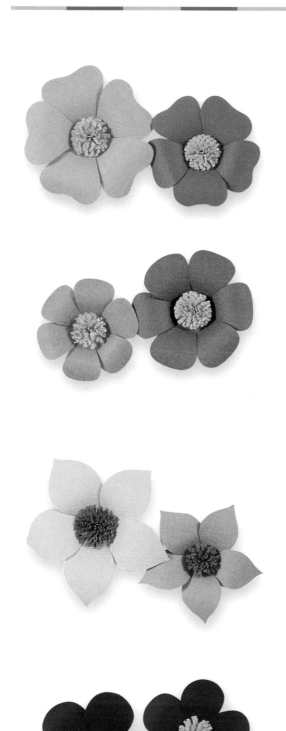

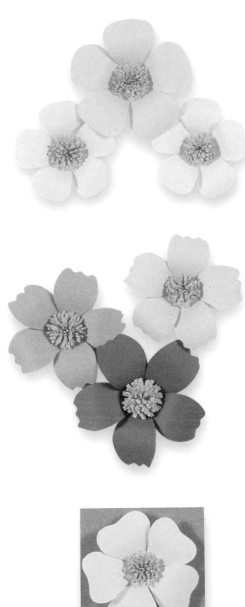

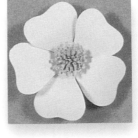

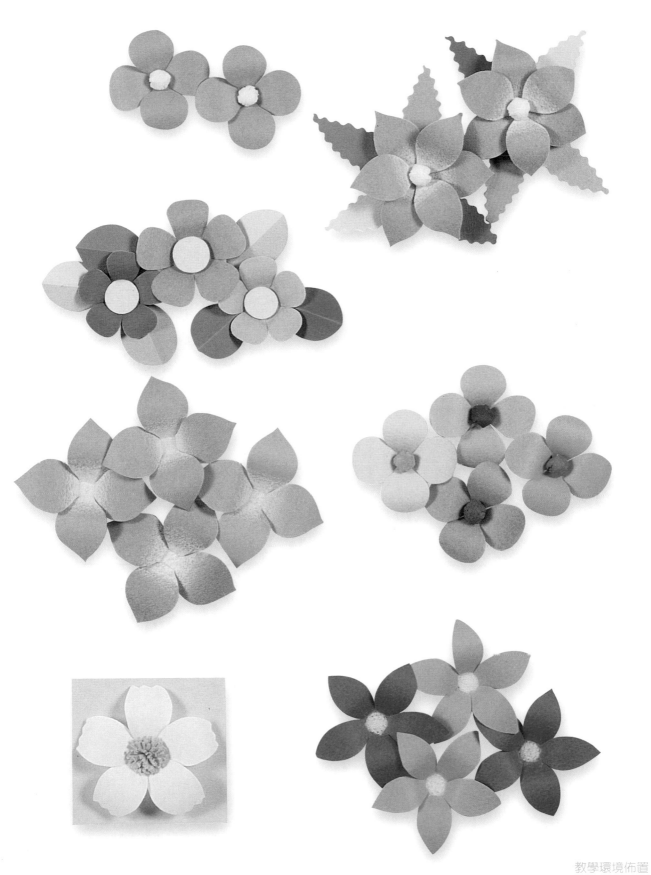

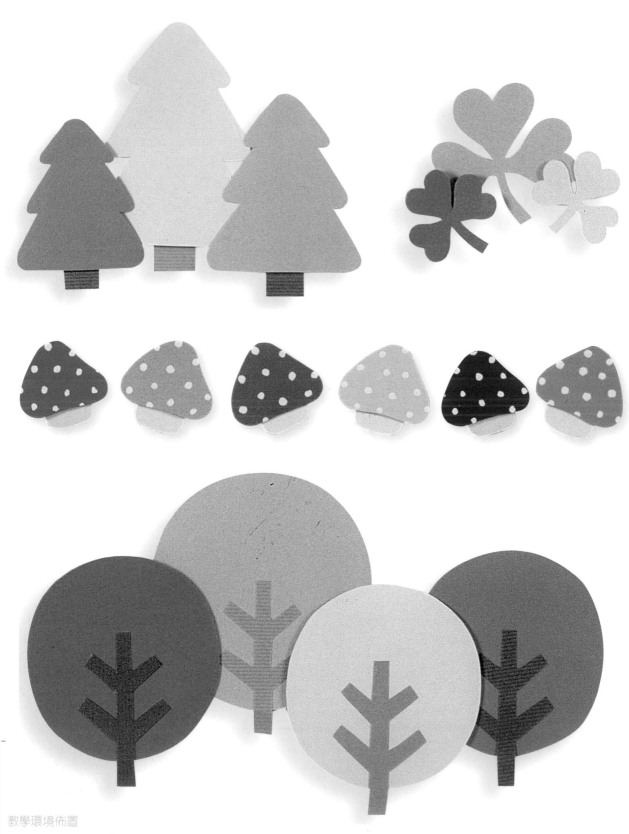

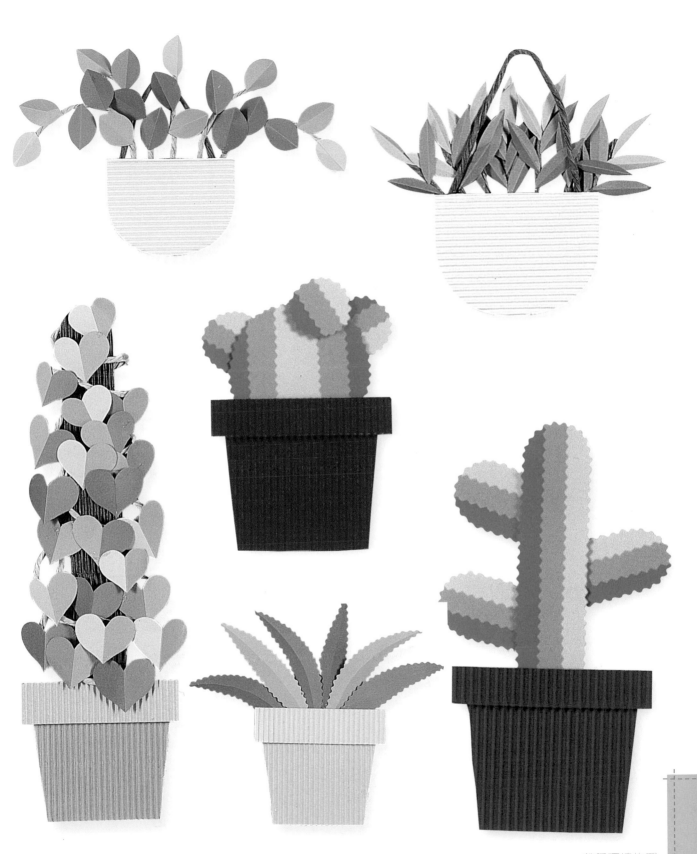

工具 & 材料

■ 豬皮擦

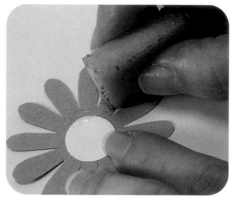

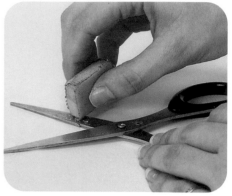

去除作品上的殘膠　　　　　去除剪刀上的殘膠

■ 立可白

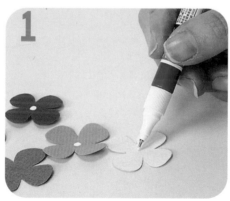

（＊極細的最好用，而且最好先使用過一段時間，流量較容易控制。）

■ 色鉛筆

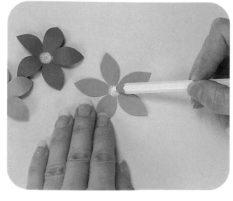

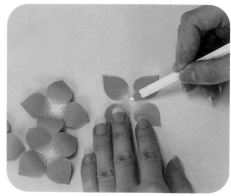

■ 泡綿膠

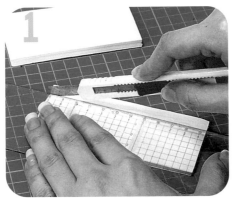
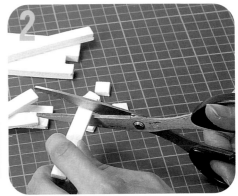

將泡棉膠貼成2層、3層，再切割成條狀。

再剪成小方塊。

■ 小夾子

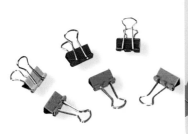

（＊夾子越小越好用）

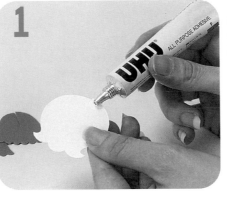

將小花沾相片膠。

用夾子固定，待乾。

■ 原子筆蕊

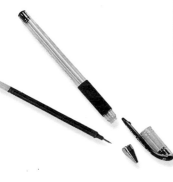

（＊筆芯不能太細）

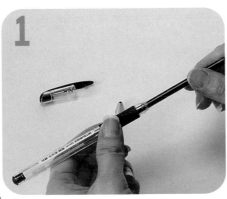

將原子筆的筆芯抽出。

用來捲花瓣

■ 紙藤

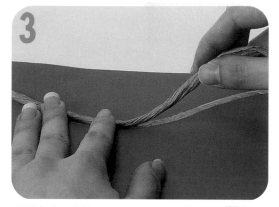

再貼上紙藤。

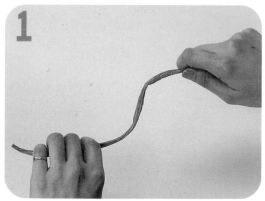

黏貼前,先將紙藤拉扯一番,使其
變軟,容易彎出造型。

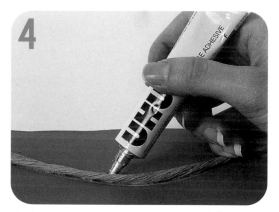

在轉彎處塗一些相片膠。

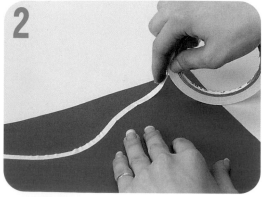

先貼雙面膠。

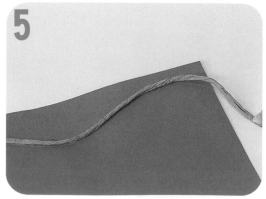

完成

《 紙藤也可以做更細的花莖 》

原來的紙藤

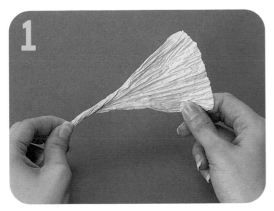

將紙藤拆開。

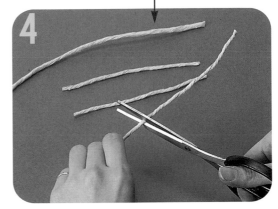

剪成一段一段。

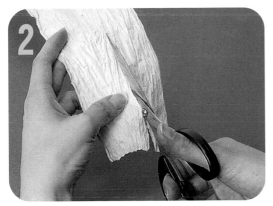

對半剪開。

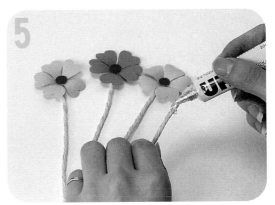

用相片膠黏貼。

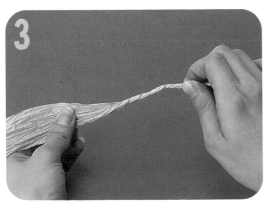

再捲起來。

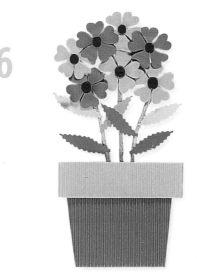

完成

■ 瓦楞紙

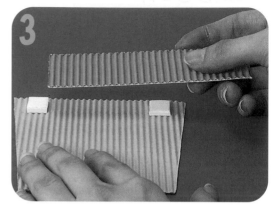

加2~3層泡棉膠。

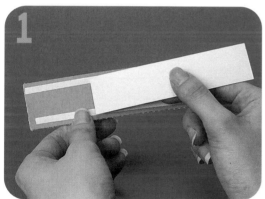

加一層西卡紙。

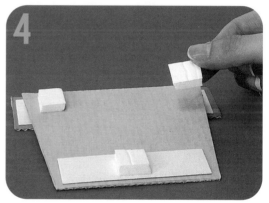

加2~3層泡棉膠。

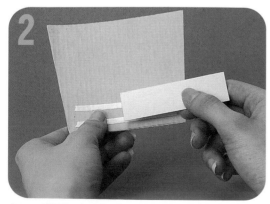

加一層西卡紙。

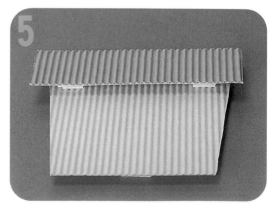

作品就會很有立體感。

PART 3 製作技法

■ 無花心的花

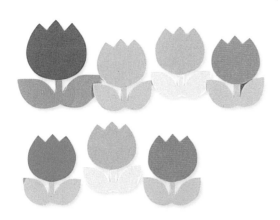

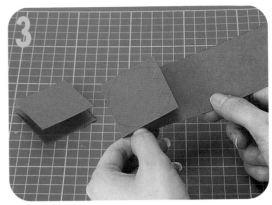

重複摺疊2~3次。

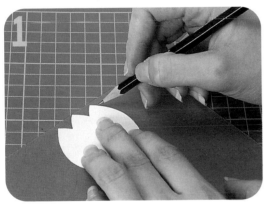

用型版畫出花形。

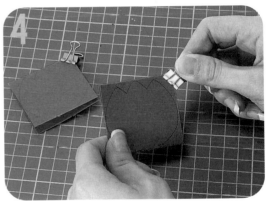

用夾子固定，形狀才不會跑掉。

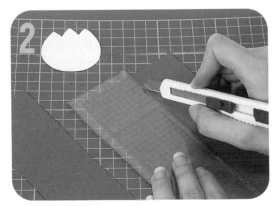

用方格尺切割。

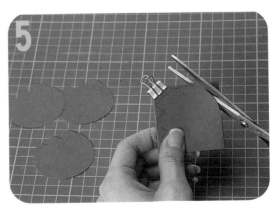

剪下來。

PART 3 製作技法

■ 有花心的花

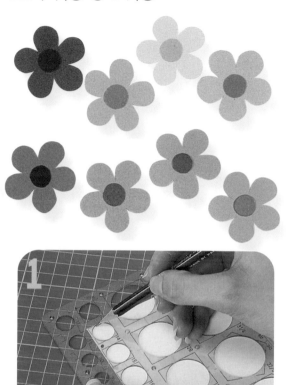

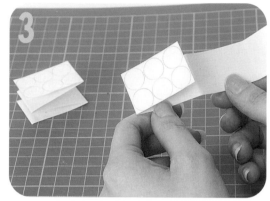

重複摺疊3~4次。

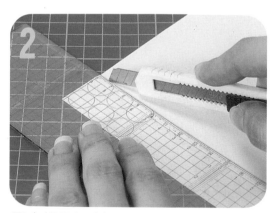

用圈圈板畫出圓心。

用方格尺切割。

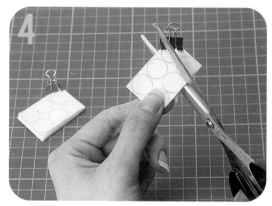

剪下來。

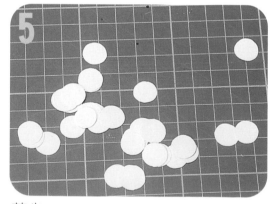

花心。

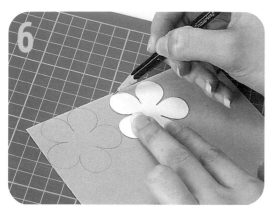

用型版畫出花形。

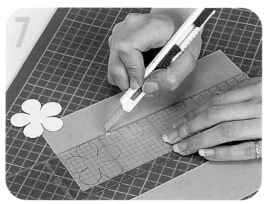

用方格尺切割。

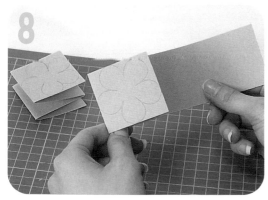

重複摺疊3~4次。

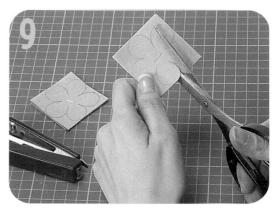

中心用釘書機釘著,剪下來。

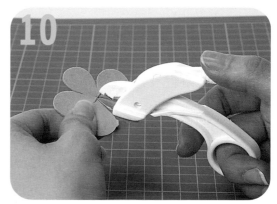

用拔釘器拆下釘書針。

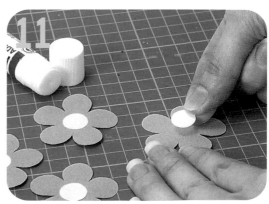

沾口紅膠,貼上花心。

PART 3 製作技法

■ 立體花（一）

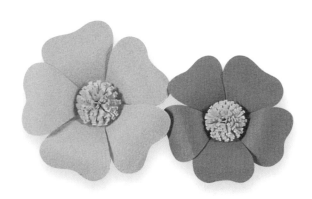

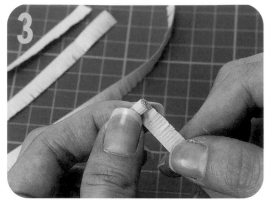

捲起來。

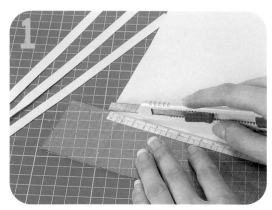

用方格尺割出小紙條。
（寬約0.8cm~1cm）

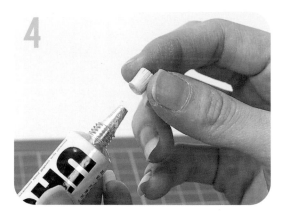

沾上相片膠，待乾。

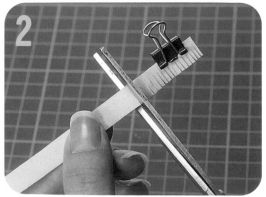

將3~4條夾在一起，並剪開。

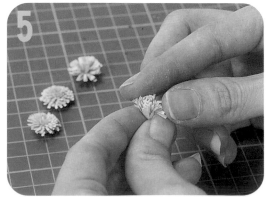

再把花心打開。

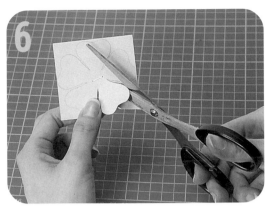

參閱P.25的方法,將花朵做出來。

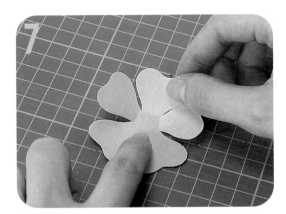

將花瓣向內摺。

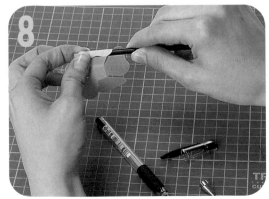

一手捏緊花瓣,一手轉動原子筆的
筆芯。

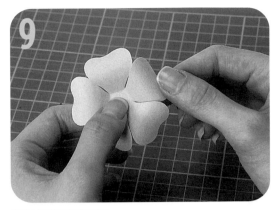

將花瓣整理好。

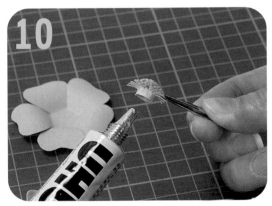

沾相片膠,貼在花上。

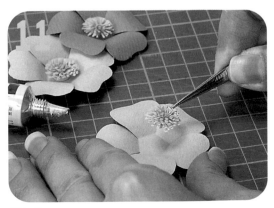

完成。

■ 立體花（二）

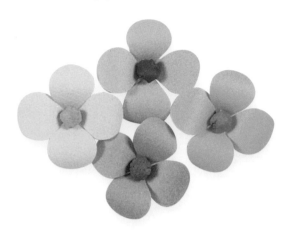

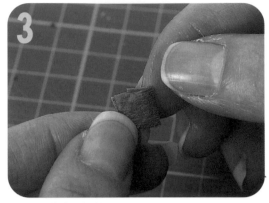

再摺成方塊狀。

將皺紋紙剪成片狀。

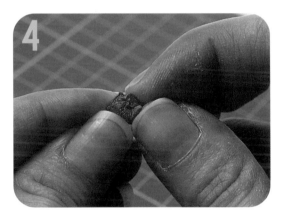

向內擠壓。

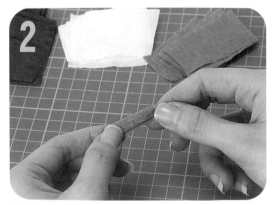

摺成條狀。

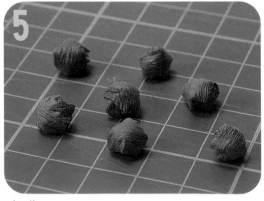

完成。

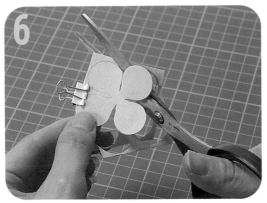

參閱P.23頁的方法,將花朵做出來。

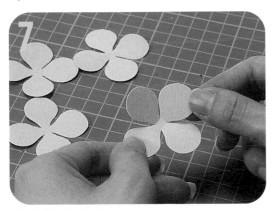

將花瓣向內摺。

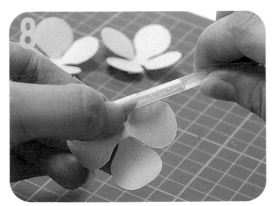

一手捏緊花瓣,一手轉動原子筆的筆芯。

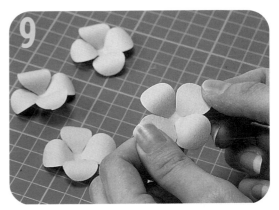

將花瓣整理好。

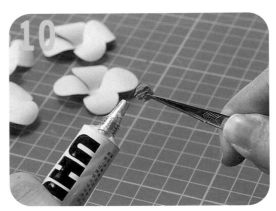

沾相片膠,貼在花上。

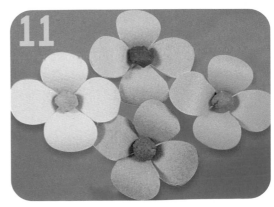

完成。

PART 3 製作技法

■ 葉子（一）

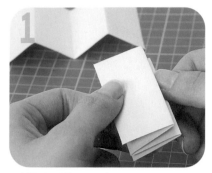

重複摺疊3~4次。

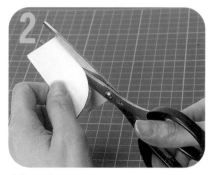

剪下來。

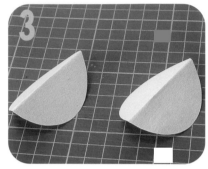

完成。

■ 葉子（二）

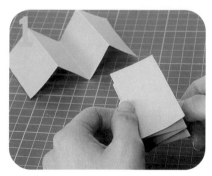

重複摺疊3~4次。

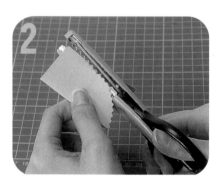

用花邊剪刀剪。

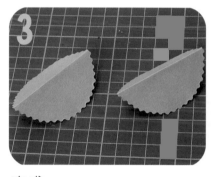

完成。

■ 葉子（三）

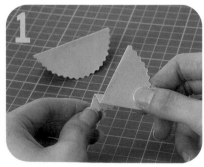

將上圖的葉子重複摺疊。

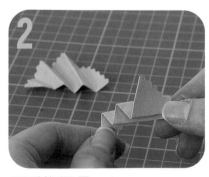

再重複摺疊。

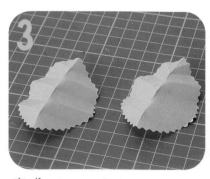

完成。

■ 雙色葉

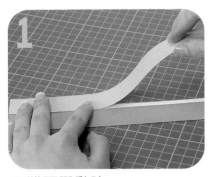

用雙面膠黏貼。

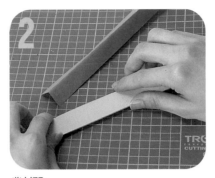

對摺。

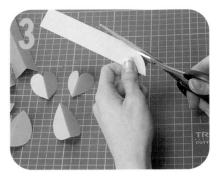

剪開。

■ 長形葉

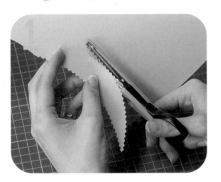

用花邊剪刀剪出葉形。

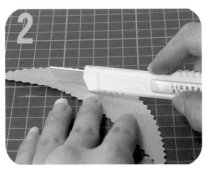

用刀背割出弧線。

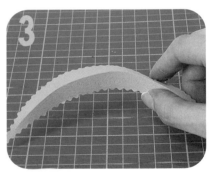

按弧線摺好。

■ 仙人掌

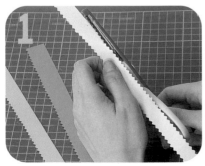

用花邊剪刀剪出條狀。

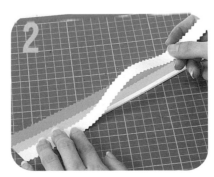

用雙面膠黏貼。

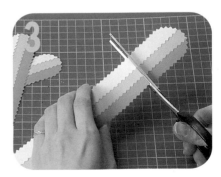

剪開。

心靈花園

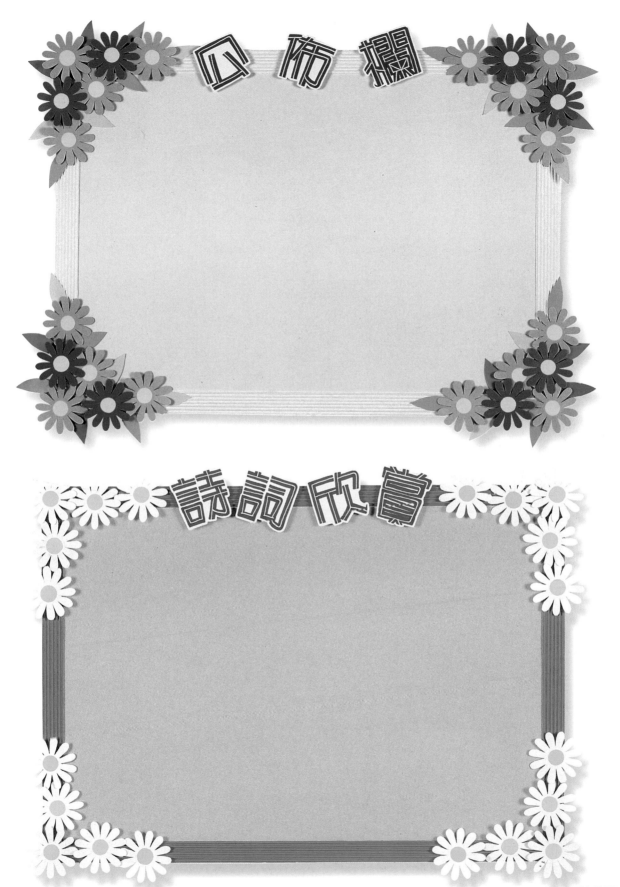

公佈欄

詩詞欣賞

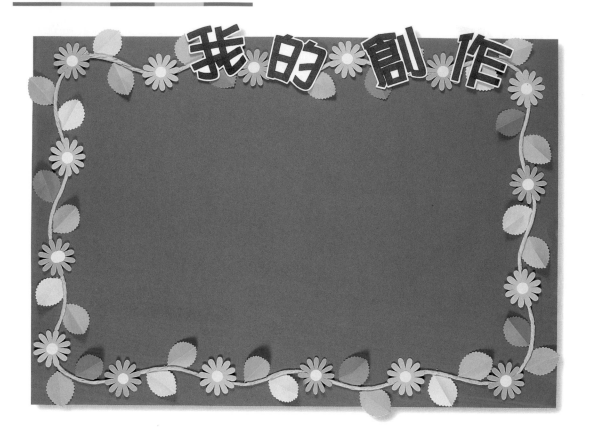

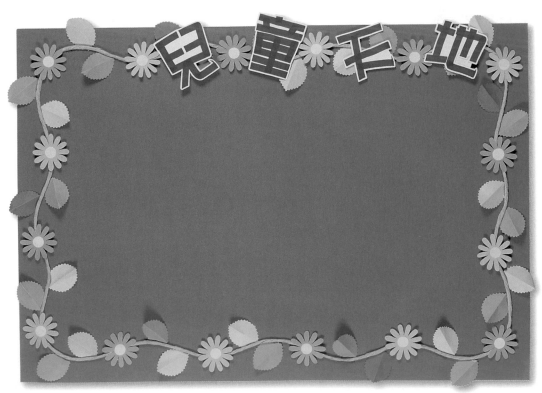

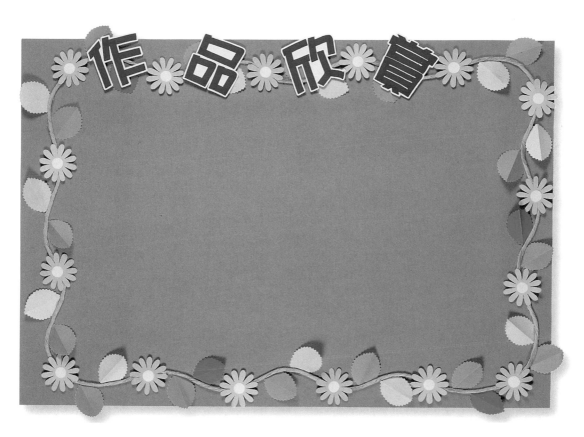

作品欣賞

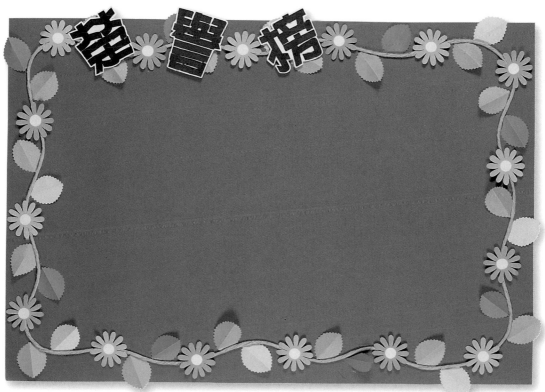

佈置榜

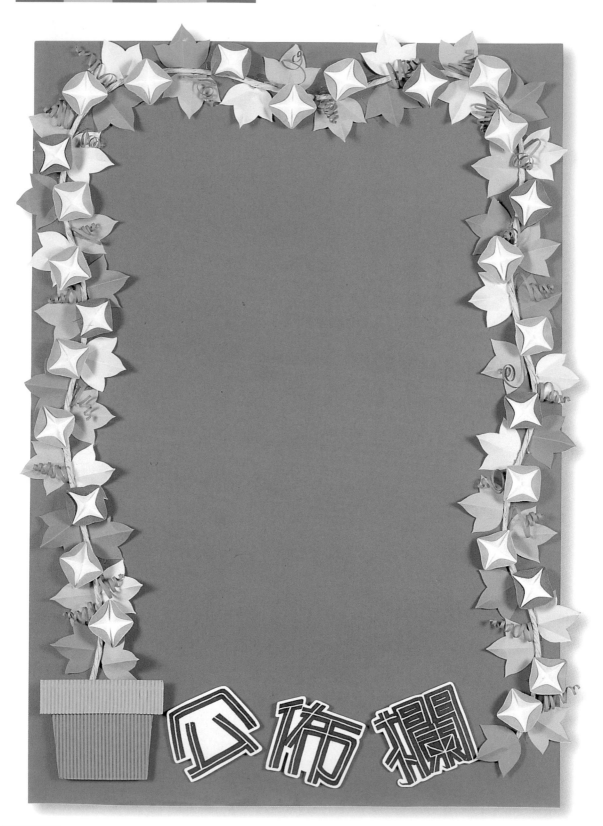

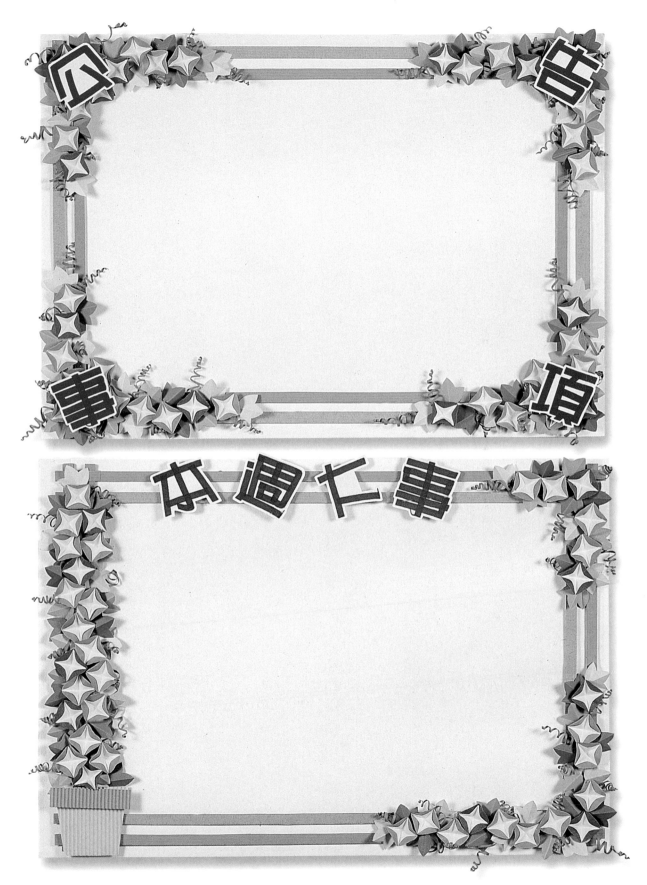

PART 4 邊框設計

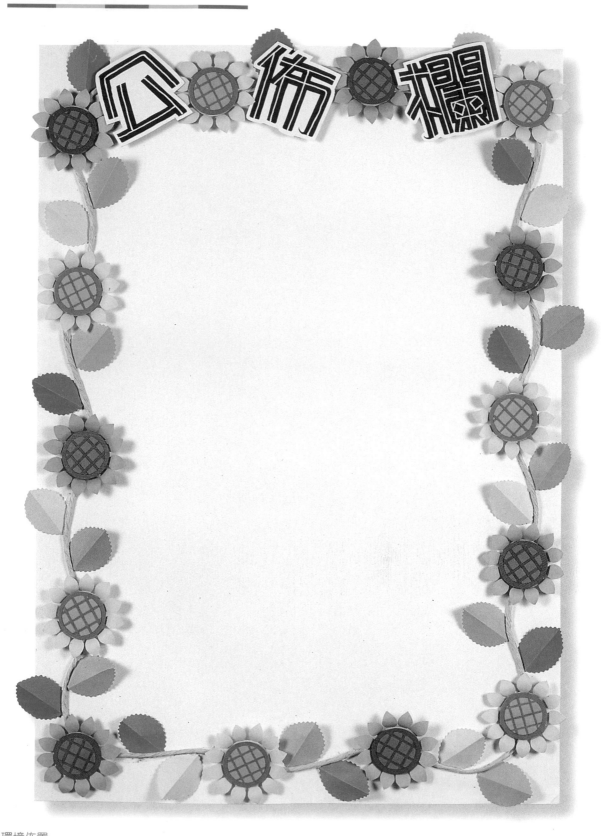

教學環境佈置

花卉植物篇　P.38

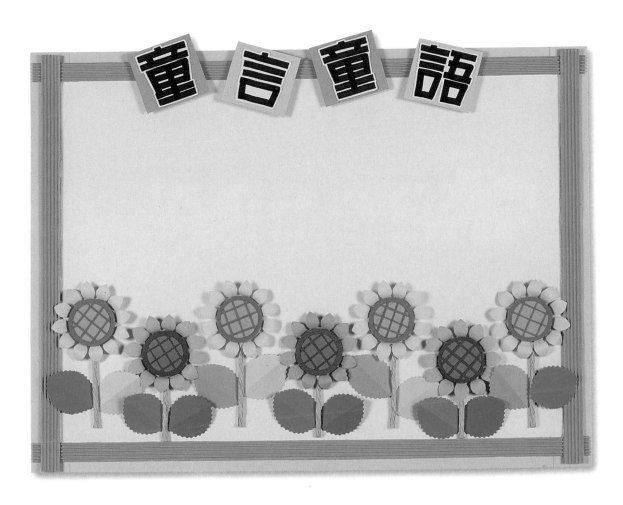

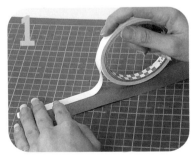

紙張後面貼上雙面膠。

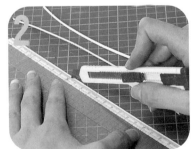

切割。

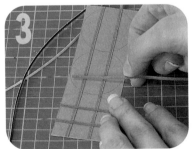

貼在畫好圓圈的紙上。

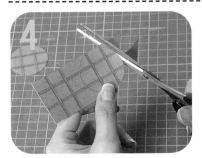

把圓剪下來。

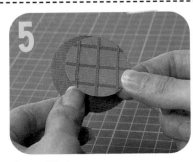

加一層底。

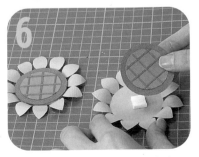

花朵加2層泡棉，再貼上
花心。

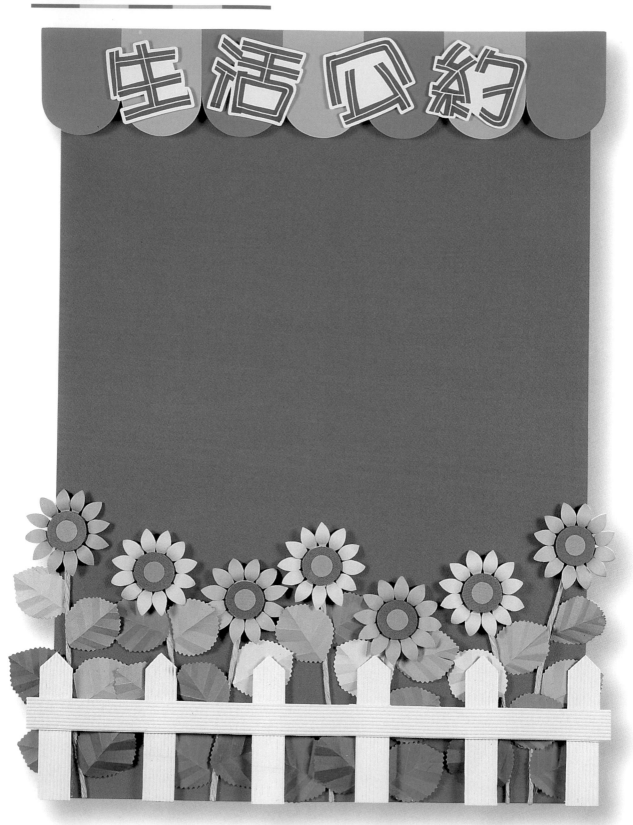

生活繽紛

教學環境佈置
花卉植物篇　P.40

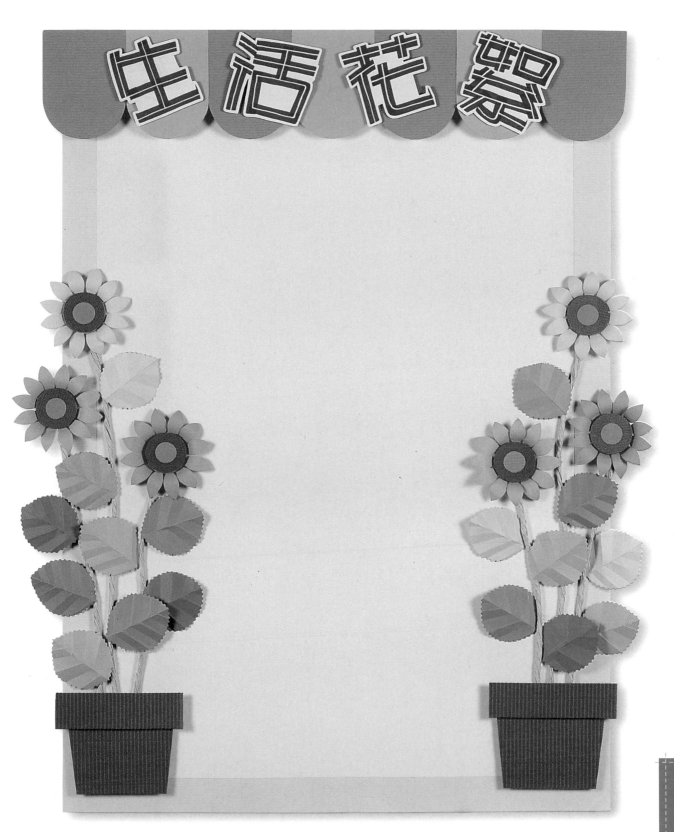

生活花絮

PART 4 邊框設計

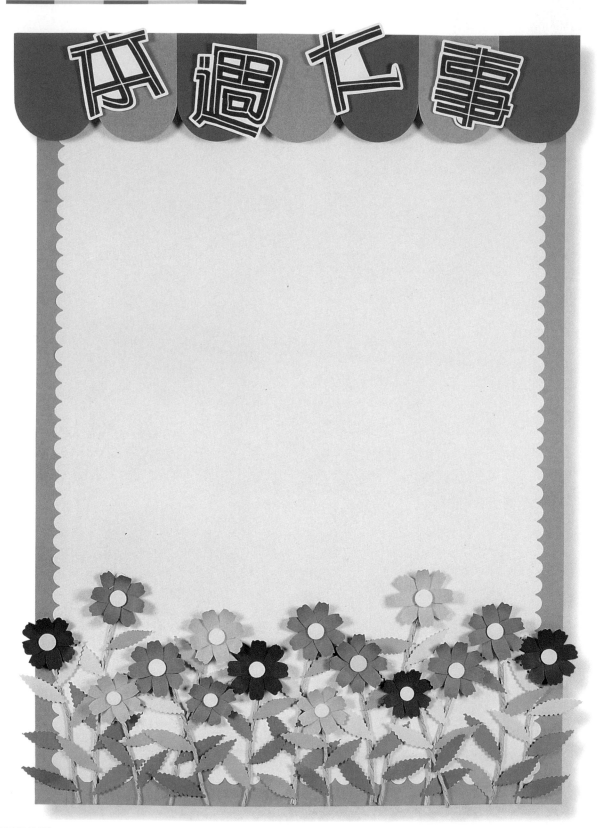

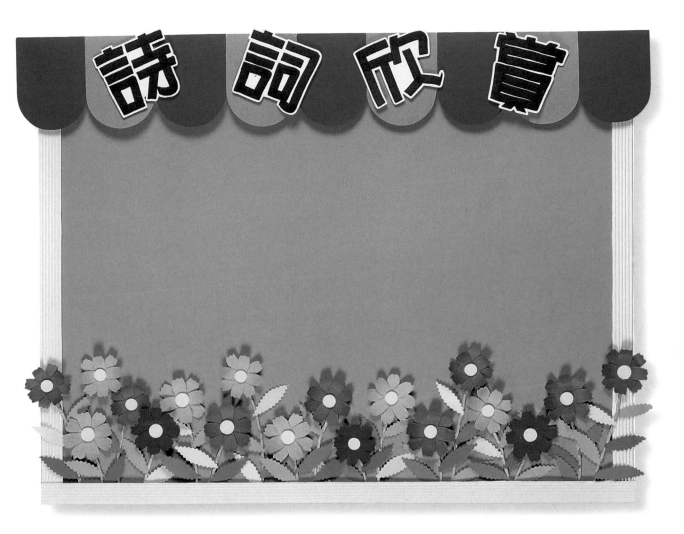

先畫出花瓣，剪下。

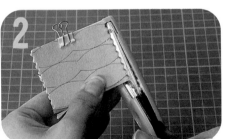

對摺3~4次，用花邊剪刀修邊。

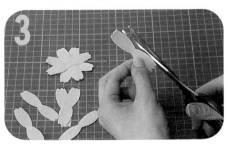

剪開。

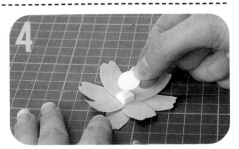

加一層泡棉。

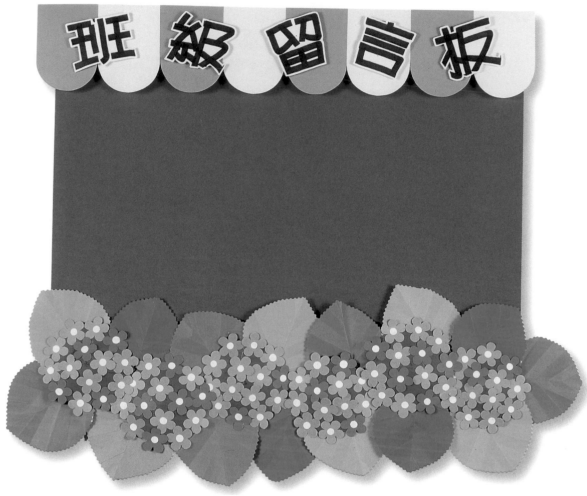

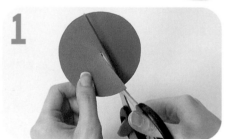

將圓剪開。

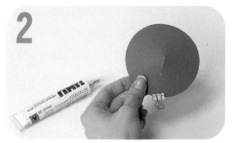

沾相片膠黏好，並用夾子固定。

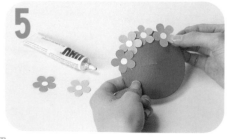

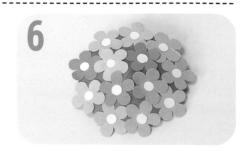

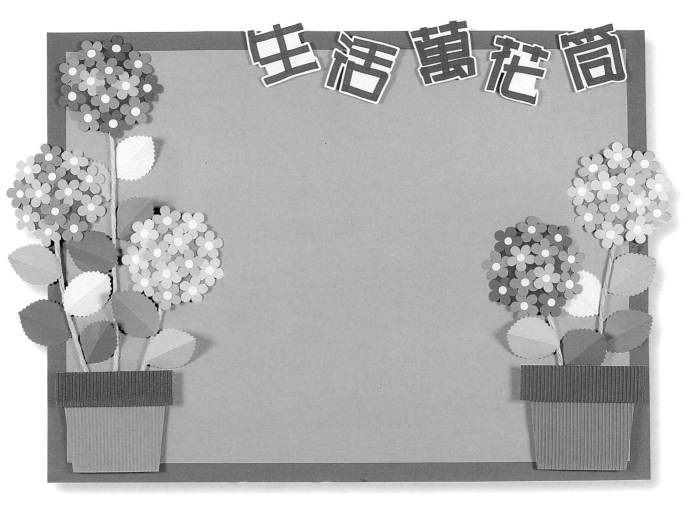

3

背面用保麗龍膠貼一小塊保麗龍。

4

先貼最外圈。（可用泡棉膠黏貼，增加立體感。）

7

在背面塗一圈相片膠，將葉子
放上去，待乾。

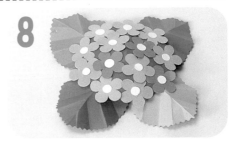

8

完成。

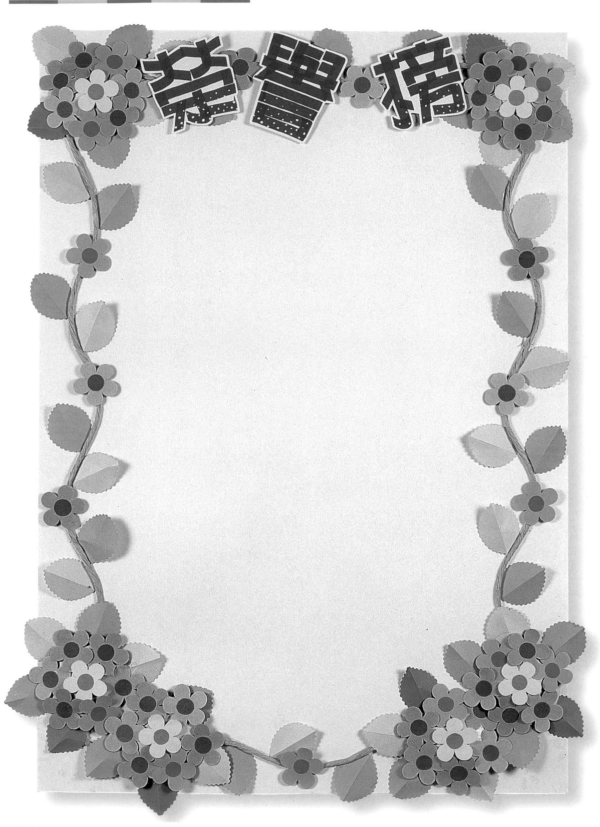

�009榜

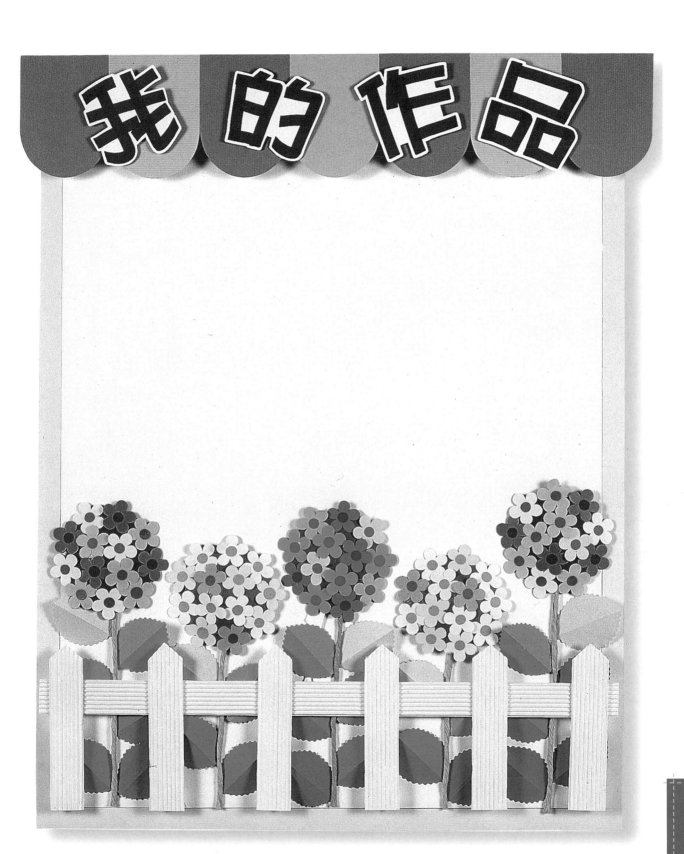

我的作品

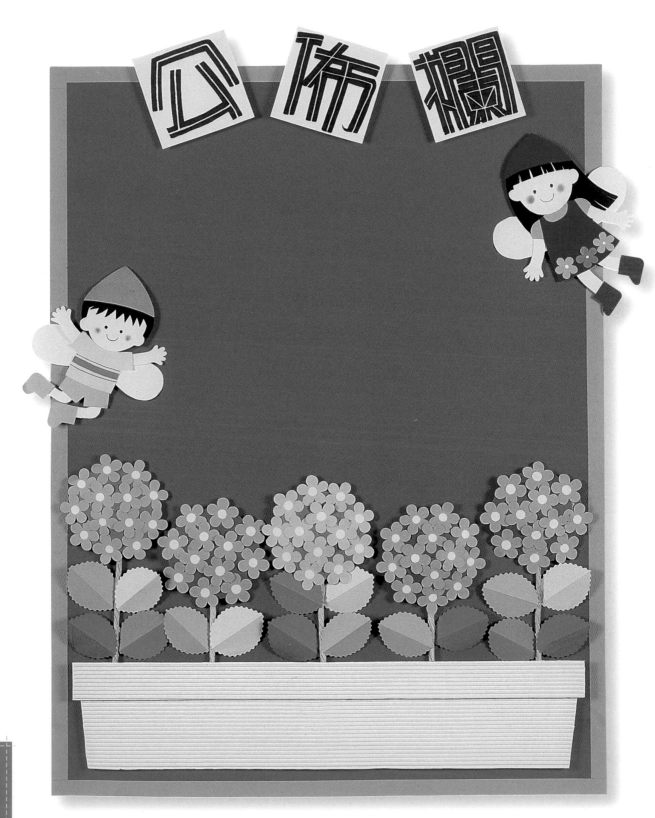

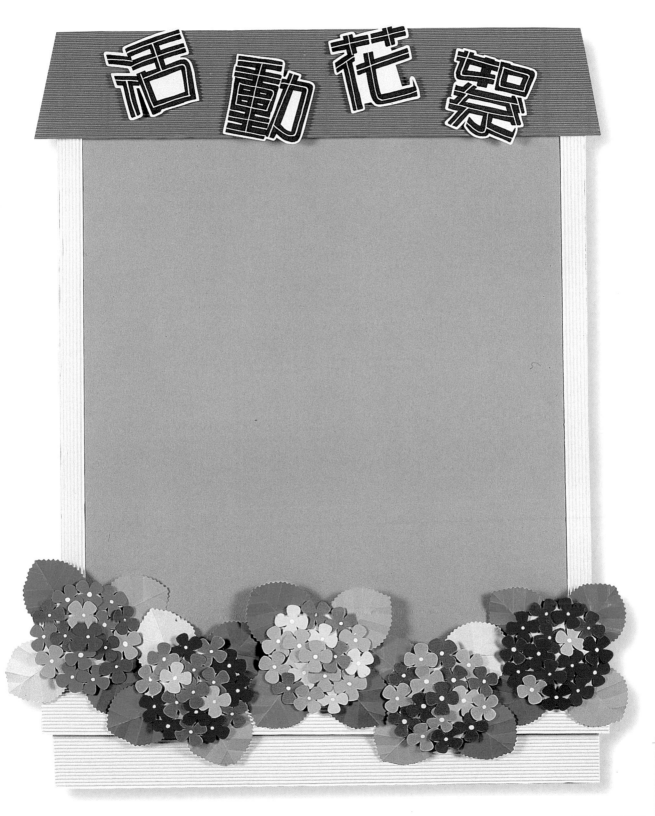

活動花架

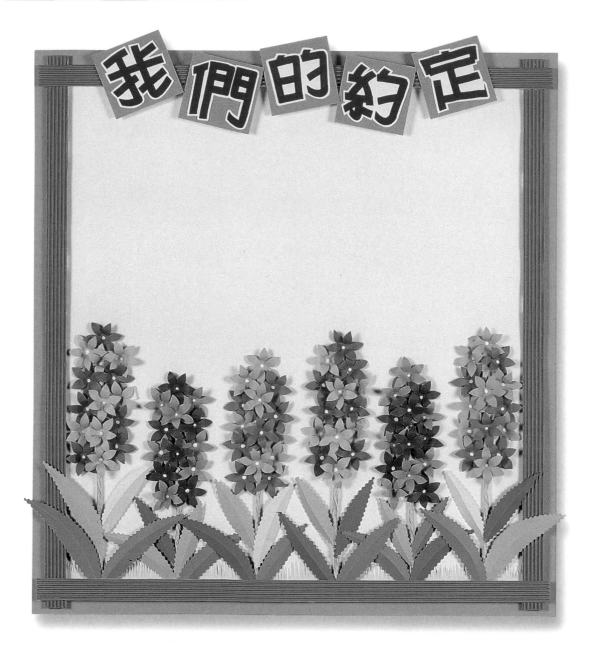

PART 4 邊框設計

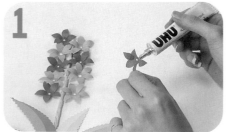

先貼外層。

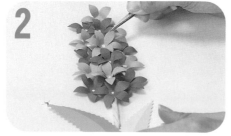

再貼中間。

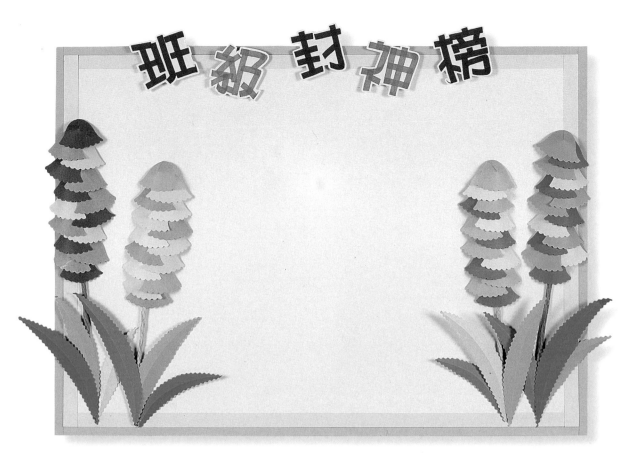

班級封神榜

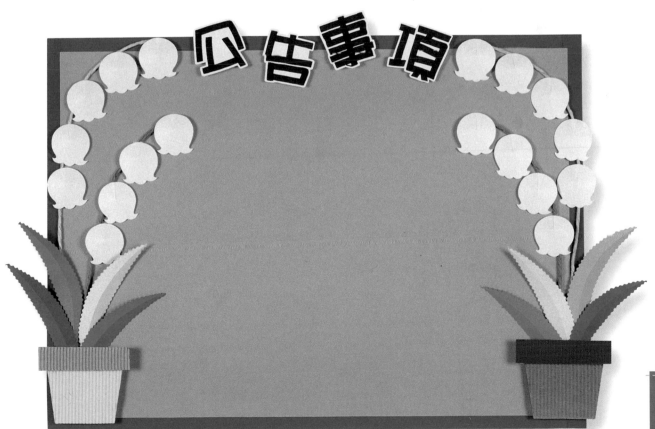

公告事項

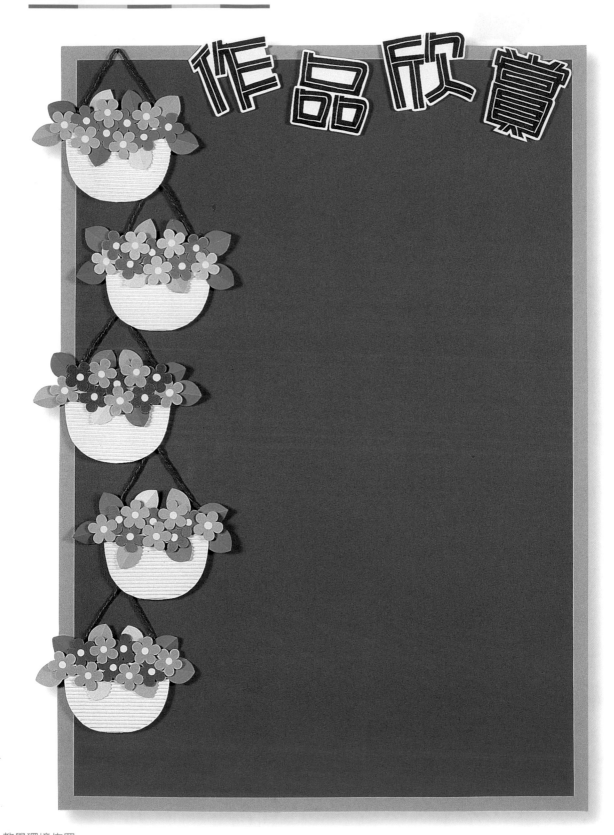

作品欣賞

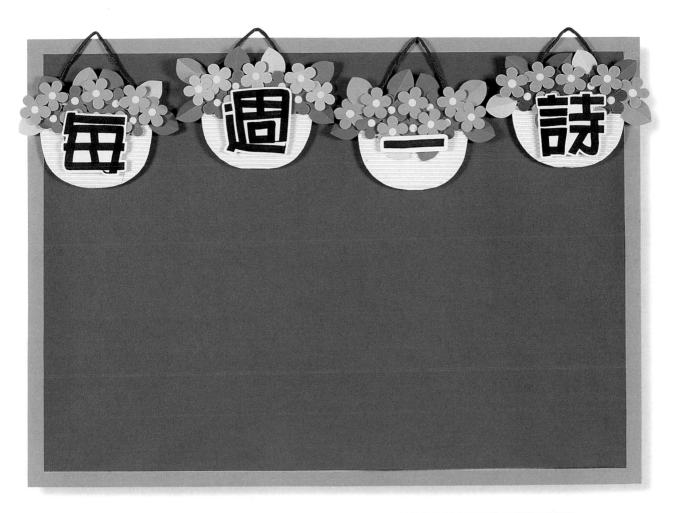

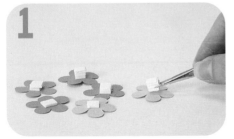

在花朵後面貼上各種不同厚度
的雙面膠。

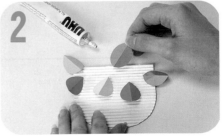

先貼好葉子在花盆上。

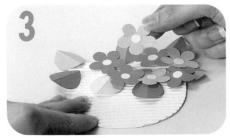

再貼上花。

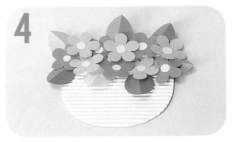

完成。

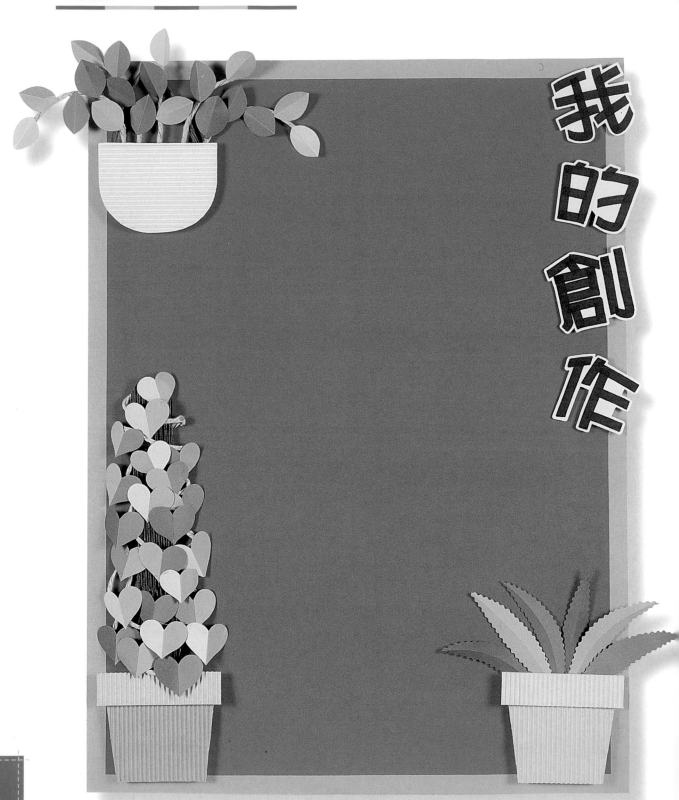

我的創作

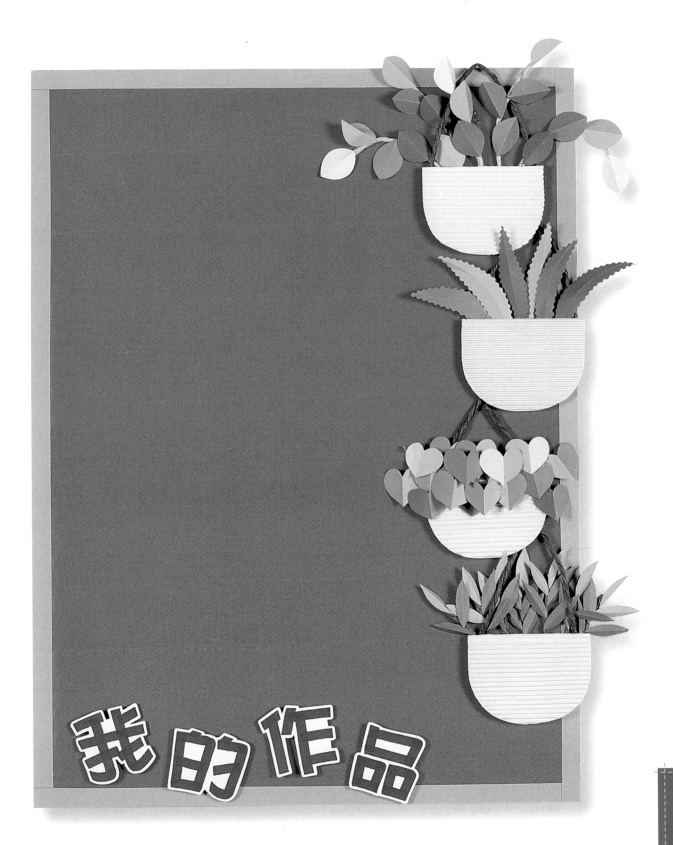

我的作品

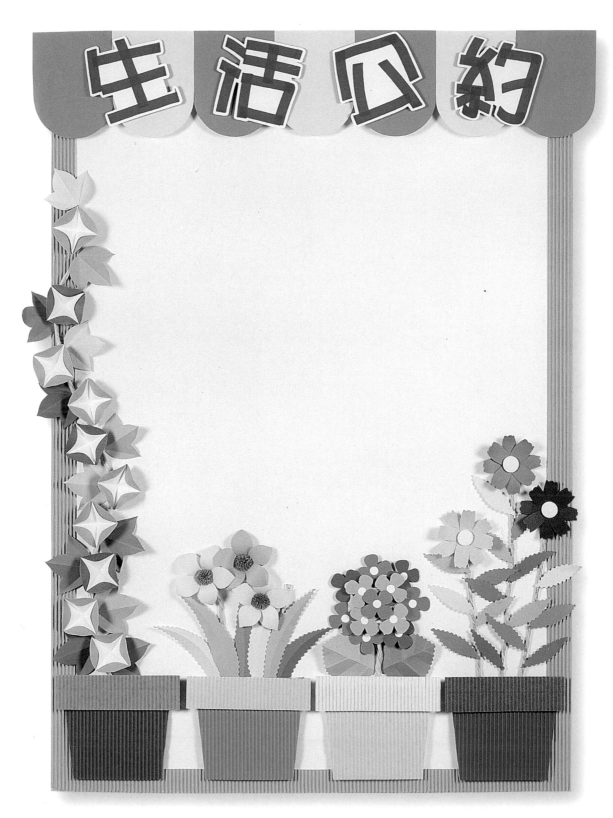

生活公約

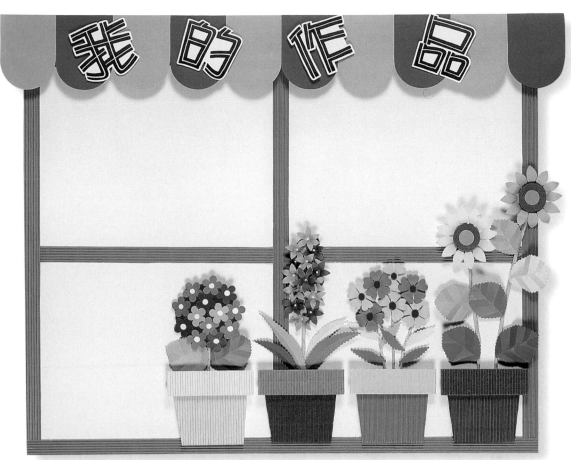

我的作品

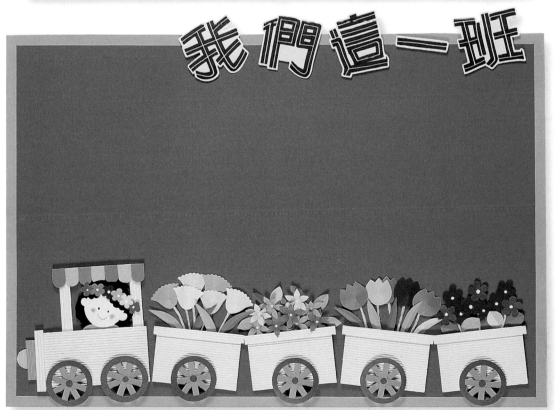

我們這一班

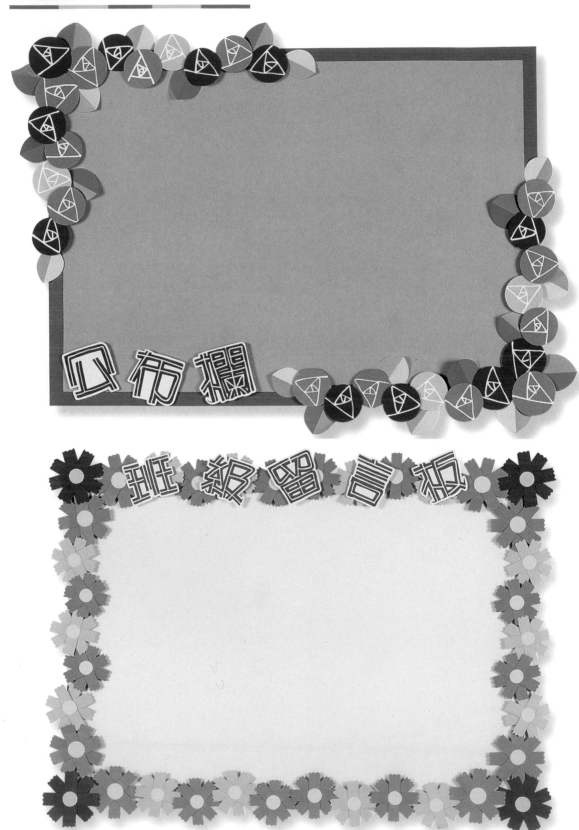

PART 4 邊框設計

公布欄

班級留言板

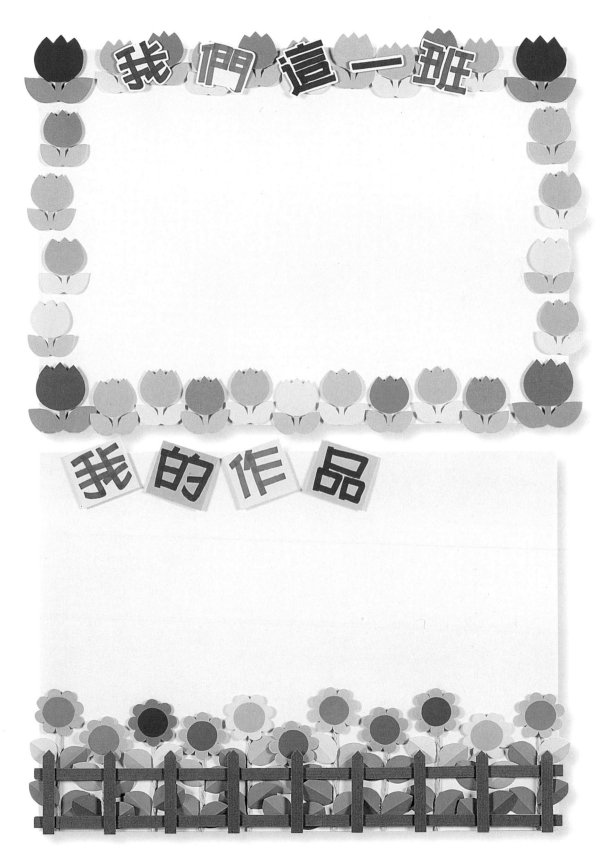

我們這一班

我的作品

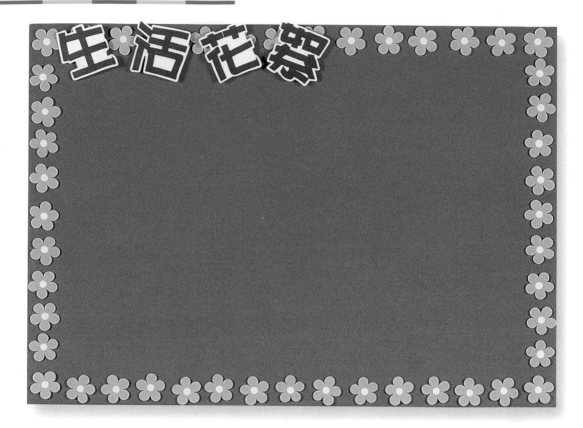

兒童天地

娃娃看天下

PART 4 邊框設計

班級備忘錄

創作天地

自然放大鏡

新知充電站

新知園地

生活公約

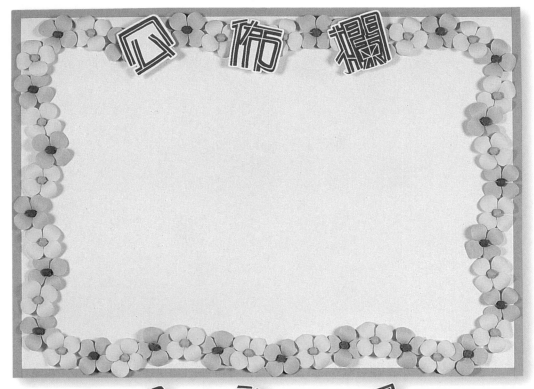

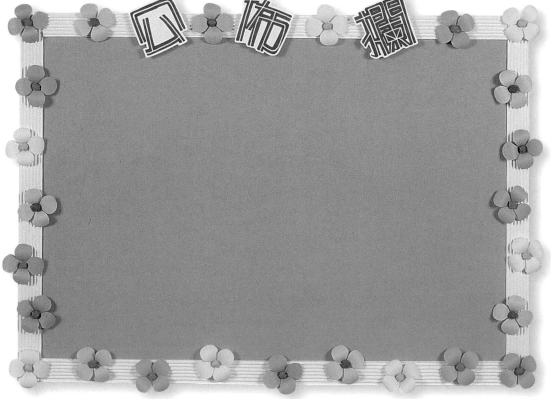

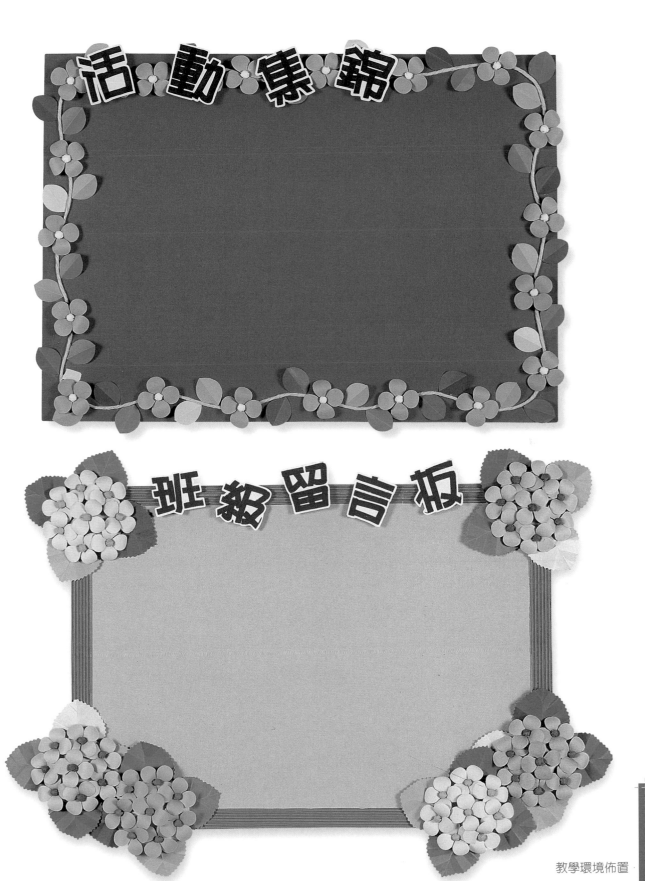

活動集錦

班級留言板

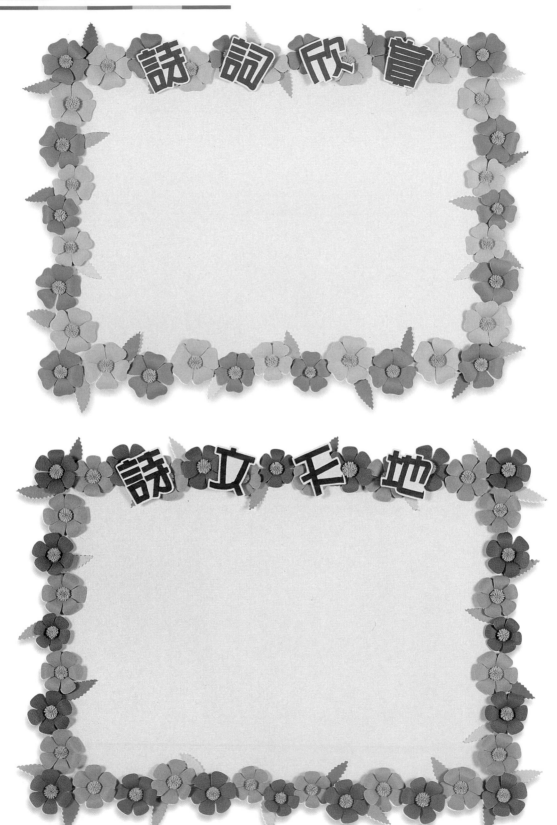

詩詞欣賞

詩立于地

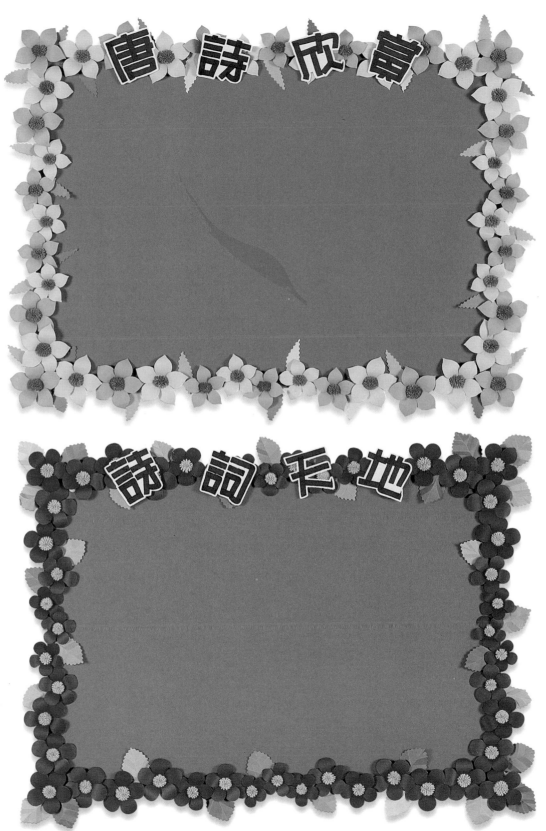

唐詩欣賞

詩詞天地

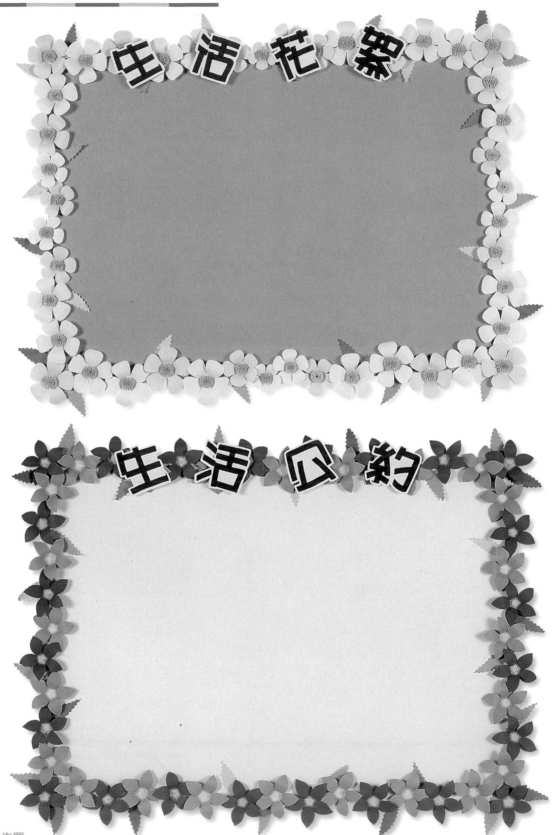

生活花絮

生活公約

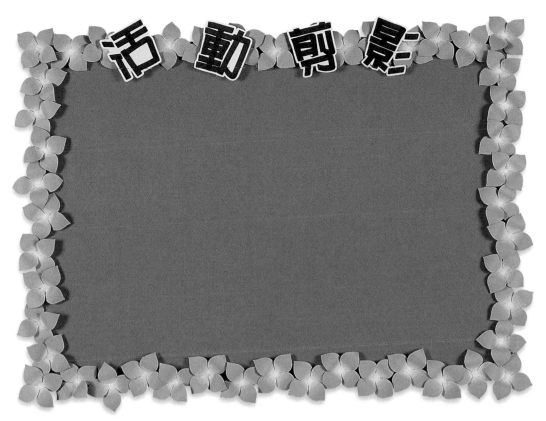

活動剪影

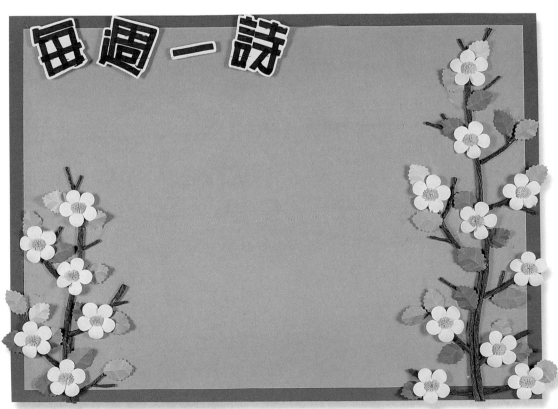

每週一詩

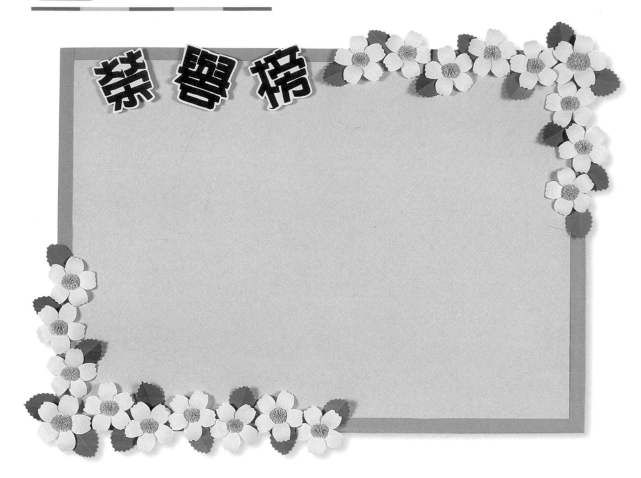

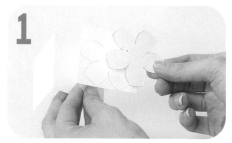

用型版做出花朵。

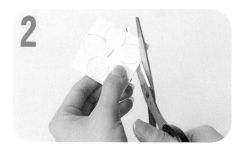

用花邊剪刀剪花瓣。

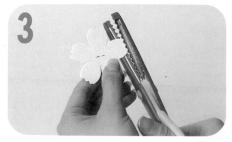

將花瓣摺好，放上花心。

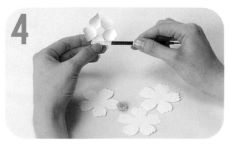

完成。

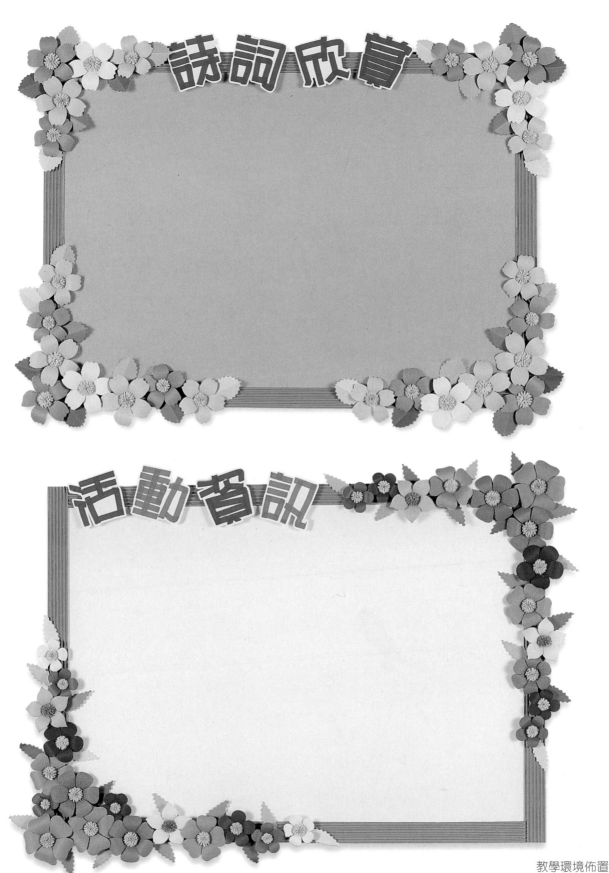

詩詞欣賞

活動資訊

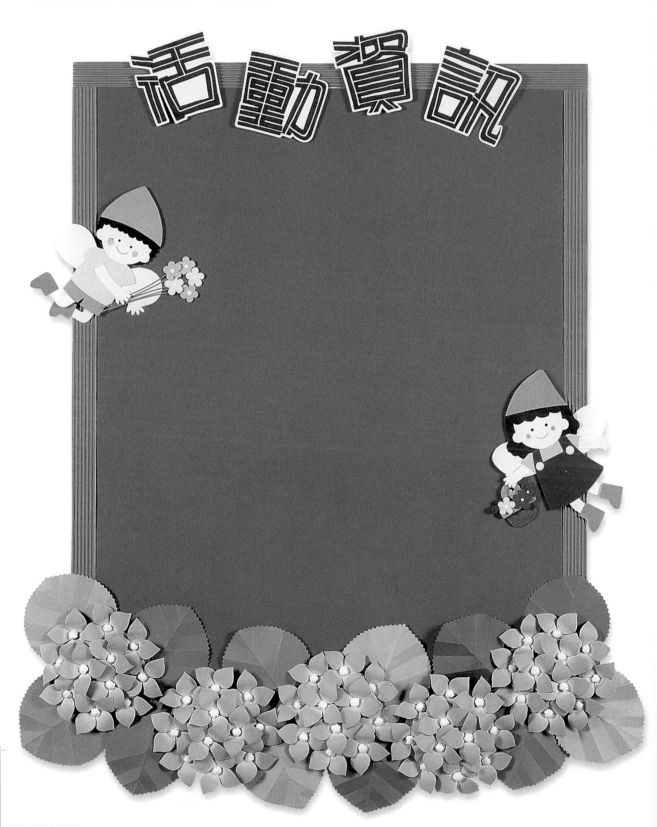

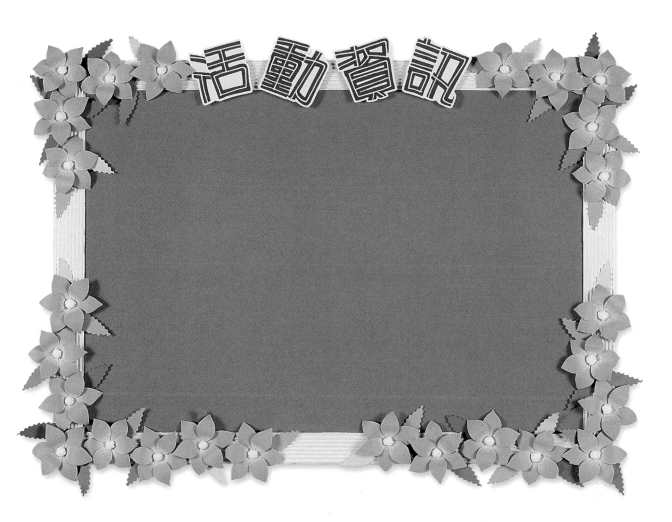

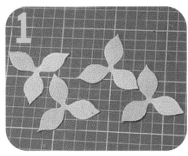

先做出花朵。

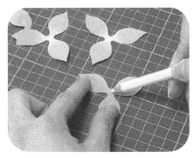

用色鉛筆畫出漸層的效果。

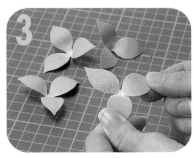

將花瓣彎出弧度。

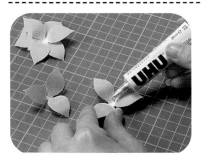

沾相片膠，將2朵花黏在一起。

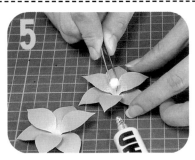

放上花心。

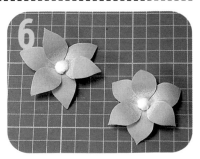

完成。

本書作者作品

本書作者作品

本書作者作品

本書作者作品

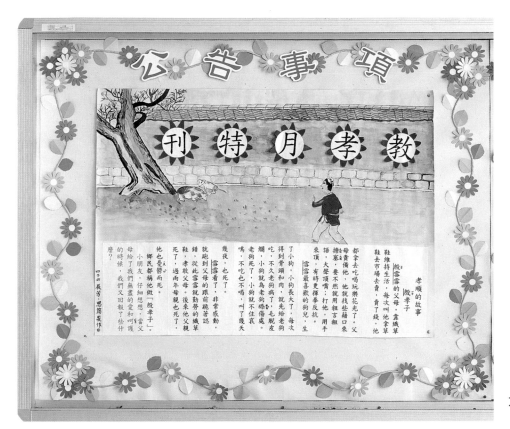

本書作者作品

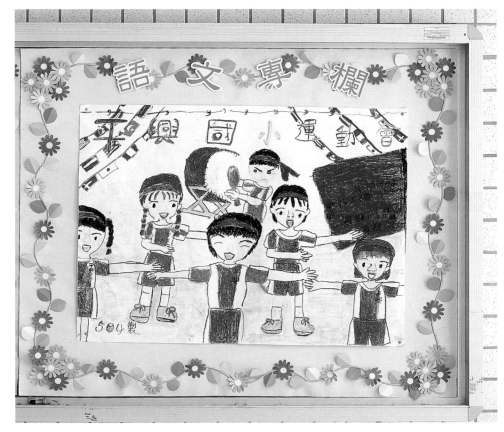

本書作者作品

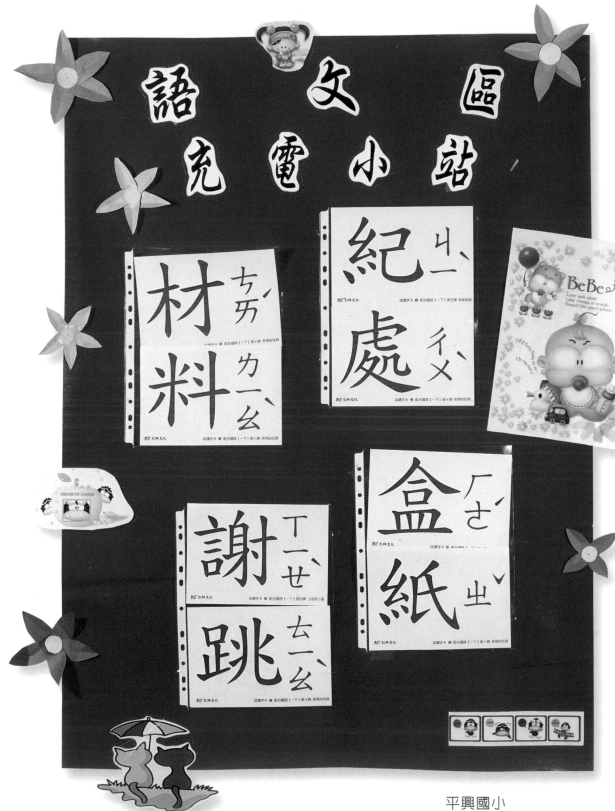

語 文 區

充 電 小 站

平興國小
蔡毓芬 老師作品

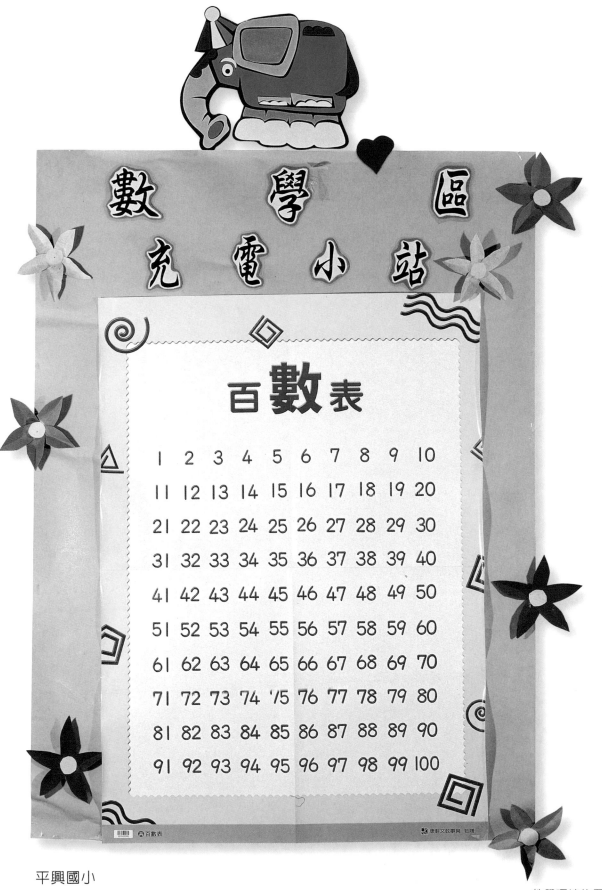

數學區
充電小站

百**數**表

1	2	3	4	5	6	7	8	9	10
11	12	13	14	15	16	17	18	19	20
21	22	23	24	25	26	27	28	29	30
31	32	33	34	35	36	37	38	39	40
41	42	43	44	45	46	47	48	49	50
51	52	53	54	55	56	57	58	59	60
61	62	63	64	65	66	67	68	69	70
71	72	73	74	75	76	77	78	79	80
81	82	83	84	85	86	87	88	89	90
91	92	93	94	95	96	97	98	99	100

百數表

康軒文教事業 敬贈

平興國小
蔡毓芬 老師作品

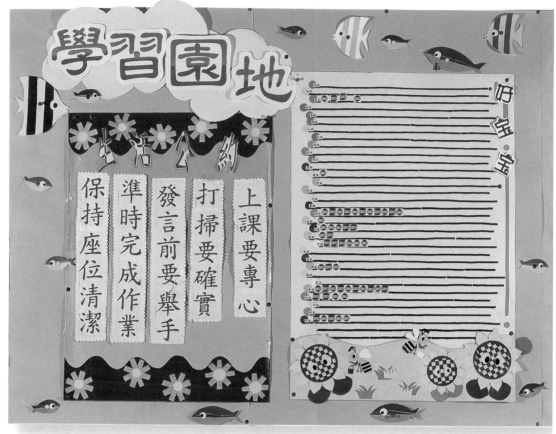

左：平興國小 吳姿誼老師 作品　　　右：李自強老師 作品

「幕後」製作花絮

我收集的花卉植物資料

讓我絞盡腦汁的設計草稿

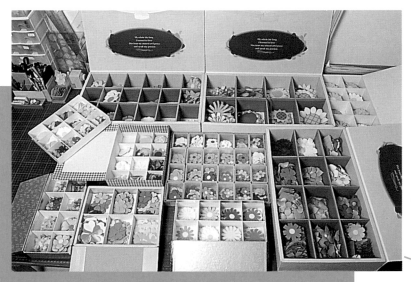

我的“百花盒”，很壯觀吧！

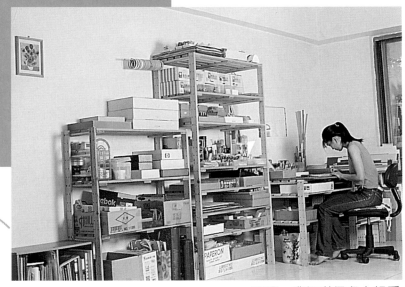

我的小小工作室

嘿嘿，我知道很多人想看
本人的廬山真面目，但…
為保有個人隱私，還是請
您自行上平興國小網站，
就可以看到我了！

♥　特別感謝鄧美娟小姐，提供她美美的手，示
範製作過程，讓本書增色不少。
　也要特別感謝攝影師羅煥豐先生，精心拍
攝，讓本書完美的呈現各位眼前。

一. 美術設計類

代碼	書名	定價
00001-01	新插畫百科(上)	400
00001-02	新插畫百科(下)	400
00001-04	世界名家包裝設計(大8開)	600
00001-06	世界名家插畫專輯(大8開)	600
00001-09	世界名家兒童插畫(大8開)	650
00001-05	藝術.設計的平面構成	380
00001-10	商業美術設計(平面應用篇)	450
00001-07	包裝結構設計	400
00001-11	廣告視覺媒體設計	400
00001-15	應用美術.設計	400
00001-16	插畫藝術設計	400
00001-18	基礎造型	400
00001-21	商業電腦繪圖設計	500
00001-22	商標造型創作	380
00001-23	插畫彙編(事物篇)	380
00001-24	插畫彙編(交通工具篇)	380
00001-25	插畫彙編(人物篇)	380
00001-28	版面設計基本原理	480
00001-29	D.T.P(桌面排版)設計入門	480
X0001	印刷設計圖案(人物篇)	380
X0002	印刷設計圖案(動物篇)	380
X0003	圖案設計(花木篇)	350
X0015	裝飾花邊圖案集成	450
X0016	實用聖誕圖案集成	380

二. POP 設計

代碼	書名	定價
00002-03	精緻手繪POP字體3	400
00002-04	精緻手繪POP海報4	400
00002-05	精緻手繪POP展示5	400
00002-06	精緻手繪POP應用6	400
00002-08	精緻手繪POP字體8	400
00002-09	精緻手繪POP插圖9	400
00002-10	精緻手繪POP畫典10	400
00002-11	精緻手繪POP個性字11	400
00002-12	精緻手繪POP校園篇12	400
00002-13	POP廣告 1.理論&實務篇	400
00002-14	POP廣告 2.麥克筆字體篇	400
00002-15	POP廣告 3.手繪創意字篇	400
00002-18	POP廣告 4.手繪POP製作	400

代碼	書名	定價
00002-22	POP廣告 5.店頭海報設計	450
00002-21	POP廣告 6.手繪POP字體	400
00002-26	POP廣告 7.手繪海報設計	450
00002-27	POP廣告 8.手繪軟筆字體	400
00002-16	手繪POP的理論與實務	400
00002-17	POP字體篇-POP正體自學1	450
00002-19	POP字體篇-POP個性自學2	450
00002-20	POP字體篇-POP變體字3	450
00002-24	POP 字體篇-POP 變體字4	450
00002-31	POP 字體篇-POP 創意自學5	450
00002-23	海報設計 1. POP秘笈-學習	500
00002-25	海報設計 2. POP秘笈-綜合	450
00002-28	海報設計 3.手繪海報	450
00002-29	海報設計 4.精緻海報	500
00002-30	海報設計 5.店頭海報	500
00002-32	海報設計 6.創意海報	450
00002-34	POP高手1-POP字體(變體字)	400
00002-33	POP高手2-POP商業廣告	400
00002-35	POP高手3-POP廣告實例	400
00002-36	POP高手4-POP實務	400
00002-39	POP高手5-POP插畫	400
00002-37	POP高手6-POP視覺海報	400
00002-38	POP高手7-POP校園海報	400

三.室內設計透視圖

代碼	書名	定價
00003-01	籃白相間裝飾法	450
00003-03	名家室內設計作品專集(8開)	600
00002-05	室內設計製圖實務與圖例	650
00003-05	室內設計製圖	650
00003-06	室內設計基本製圖	350
00003-07	美國最新室內透視圖表現1	500
00003-08	展覽空間規劃	650
00003-09	店面設計入門	550
00003-10	流行店面設計	450
00003-11	流行餐飲店設計	480
00003-12	居住空間的立體表現	500
00003-13	精緻室內設計	800
00003-14	室內設計製圖實務	450
00003-15	商店透視-麥克筆技法	500
00003-16	室內外空間透視表現法	480
00003-18	室內設計配色手冊	350

00003-21	休閒俱樂部.酒吧與舞台	1,200
00003-22	室內空間設計	500
00003-23	櫥窗設計與空間處理(平)	450
00003-24	博物館&休閒公園展示設計	800
00003-25	個性化室內設計精華	500
00003-26	室內設計&空間運用	1,000
00003-27	萬國博覽會&展示會	1,200
00003-33	居家照明設計	950
00003-34	商業照明-創造活潑生動的	1,200
00003-29	商業空間-辦公室.空間.傢俱	650
00003-30	商業空間-酒吧.旅館及餐廳	650
00003-31	商業空間-商店.巨型百貨公司	650
00003-35	商業空間-辦公傢俱	700
00003-36	商業空間-精品店	700
00003-37	商業空間-餐廳	700
00003-38	商業空間-店面櫥窗	700
00003-39	室內透視繪製實務	600

四.圖學

代碼	書名	定價
00004-01	綜合圖學	250
00004-02	製圖與識圖	280
00004-04	基本透視實務技法	400
00004-05	世界名家透視圖全集(大8開)	600

五.色彩配色

代碼	書名	定價
00005-01	色彩計畫(北星)	350
00005-02	色彩心理學-初學者指南	400
00005-03	色彩與配色(普級版)	300
00005-05	配色事典(1)集	330
00005-05	配色事典(2)集	330
00005-07	色彩計畫實用色票集+129a	480

六. SP 行銷.企業識別設計

代碼	書名	定價
00006-01	企業識別設計(北星)	450
B0209	企業識別系統	400
00006-02	商業名片(1)-(北星)	450
00006-03	商業名片(2)-創意設計	450
00006-05	商業名片(3)-創意設計	450
00006-06	最佳商業手冊設計	600
A0198	日本企業識別設計(1)	400
A0199	日本企業識別設計(2)	400

七.造園景觀

代碼	書名	定價
00007-01	造園景觀設計	1,200
00007-02	現代都市街道景觀設計	1,200
00007-03	都市水景設計之要素與概	1,200
00007-05	最新歐洲建築外觀	1,500
00007-06	觀光旅館設計	800
00007-07	景觀設計實務	850

八. 繪畫技法

代碼	書名	定價
00008-01	基礎石膏素描	400
00008-02	石膏素描技法專集(大8開)	450
00008-03	繪畫思想與造形理論	350
00008-04	魏斯水彩畫專集	650
00008-05	水彩靜物圖解	400
00008-06	油彩畫技法1	450
00008-07	人物靜物的畫法	450
00008-08	風景表現技法 3	450
00008-09	石膏素描技法4	450
00008-10	水彩.粉彩表現技法5	450
00008-11	描繪技法6	350
00008-12	粉彩表現技法7	400
00008-13	繪畫表現技法8	500
00008-14	色鉛筆描繪技法9	400
00008-15	油畫配色精要 10	400
00008-16	鉛筆技法11	350
00008-17	基礎油畫12	450
00008-18	世界名家水彩(1)(大8開)	650
00008-20	世界水彩畫家專集(3)(大8開)	650
00008-22	世界名家水彩專集(5)(大8開)	650
00008-23	壓克力畫技法	400
00008-24	不透明水彩技法	400
00008-25	新素描技法解說	350
00008-26	畫鳥.話鳥	450
00008-27	噴畫技法	600
00008-29	人體結構與藝術構成	1,300
00008-30	藝用解剖學(平裝)	350
00008-65	中國畫技法(CD/ROM)	500
00008-32	千嬌百態	450
00008-33	世界名家油畫專集(大8開)	650
00008-34	插畫技法	450

郵撥: 0510716-5　陳偉賢　　地址:北縣中和市中和路322號8F之1
TEL: 29207133・29278446　　FAX: 29290713

代碼	書名	定價
00008-37	粉彩畫技法	450
00008-38	實用繪畫範本	450
00008-39	油畫基礎畫法	450
00008-40	用粉彩來捕捉個性	550
00008-41	水彩拼貼技法大全	650
00008-42	人體之美實體素描技法	400
00008-44	噴畫的世界	500
00008-45	水彩技法圖解	450
00008-46	技法1-鉛筆畫技法	350
00008-47	技法2-粉彩筆畫技法	450
00008-48	技法3-沾水筆.彩色墨水技法	450
00008-49	技法4-野生植物畫法	400
00008-50	技法5-油畫質感	450
00008-57	技法6-陶藝教室	400
00008-59	技法7-陶藝彩繪的裝飾技巧	450
00008-51	如何引導觀畫者的視線	450
00008-52	人體素描-裸女繪畫的姿勢	400
00008-53	大師的油畫祕訣	750
00008-54	創造性的人物速寫技法	600
00008-55	壓克力膠彩全技法	450
00008-56	畫彩百科	500
00008-58	繪畫技法與構成	450
00008-60	繪畫藝術	450
00008-61	新麥克筆的世界	660
00008-62	美少女生活插畫集	450
00008-63	軍事插畫集	500
00008-64	技法6-品味陶藝專門技法	400
00008-66	精細素描	300
00008-67	手槍與軍事	350

九. 廣告設計.企劃

代碼	書名	定價
00009-02	CI與展示	400
00009-03	企業識別設計與製作	400
00009-04	商標與CI	400
00009-05	實用廣告學	300
00009-11	1-美工設計完稿技法	300
00009-12	2-商業廣告印刷設計	450
00009-13	3-包裝設計典線面	450
00001-14	4-展示設計(北星)	450
00009-15	5-包裝設計	450
00009-14	CI視覺設計(文字媒體應用)	450

代碼	書名	定價
00009-16	被遺忘的心形象	150
00009-18	綜藝形象100序	150
00006-04	名家創意系列1-識別設計	1,200
00009-20	名家創意系列2-包裝設計	800
00009-21	名家創意系列3-海報設計	800
00009-22	創意設計-啟發創意的平面	850
Z0905	CI視覺設計(信封名片設計)	350
Z0906	CI視覺設計(DM廣告型1)	350
Z0907	CI視覺設計(包裝點線面1)	350
Z0909	CI視覺設計(企業名片吊卡)	350
Z0910	CI視覺設計(月曆PR設計)	350

十.建築房地產

代碼	書名	定價
00010-01	日本建築及空間設計	1,350
00010-02	建築環境透視圖-運用技巧	650
00010-04	建築模型	550
00010-10	不動產估價師實用法規	450
00010-11	經營寶點-旅館聖經	250
00010-12	不動產經紀人考試法規	590
00010-13	房地41-民法概要	450
00010-14	房地47-不動產經濟法規精要	280
00010-06	美國房地產買賣投資	220
00010-29	實戰3-土地開發實務	360
00010-27	實戰4-不動產估價實務	330
00010-28	實戰5-產品定位實務	330
00010-37	實戰6-建築規劃實務	390
00010-30	實戰7-土地制度分析實務	300
00010-59	實戰8-房地產行銷實務	450
00010-03	實戰9-建築工程管理實務	390
00010-07	實戰10-土地開發實務	400
00010-08	實戰11-財務稅務規劃實務 (上)	380
00010-09	實戰12-財務稅務規劃實務 (下)	400
00010-20	寫實建築表現技法	600
00010-39	科技產物環境規劃與區域	300
00010-41	建築物噪音與振動	600
00010-42	建築資料文獻目錄	450
00010-46	建築圖解-接待中心.樣品屋	350
00010-54	房地產市場景氣發展	480
00010-63	當代建築師	350
00010-64	中美洲-樂園貝里斯	350

十一. 工藝

代碼	書名	定價
00011-02	籐編工藝	240
00011-04	皮雕藝術技法	400
00011-05	紙的創意世界-紙藝設計	600
00011-07	陶藝娃娃	280
00011-08	木彫技法	300
00011-09	陶藝初階	450
00011-10	小石頭的創意世界(平裝)	380
00011-11	紙黏土1-黏土的遊藝世界	350
00011-16	紙黏土2-黏土的環保世界	350
00011-13	紙雕創作-餐飲篇	450
00011-14	紙雕嘉年華	450
00011-15	紙黏土白皮書	450
00011-17	軟陶風情畫	480
00011-19	談紙神工	450
00011-18	創意生活DIY(1)美勞篇	450
00011-20	創意生活DIY(2)工藝篇	450
00011-21	創意生活DIY(3)風格篇	450
00011-22	創意生活DIY(4)綜合媒材	450
00011-22	創意生活DIY(5)札貨篇	450
00011-23	創意生活DIY(6)巧飾篇	450
00011-26	DIY物語(1)織布風雲	400
00011-27	DIY物語(2)鐵的代誌	400
00011-28	DIY物語(3)紙黏土小品	400
00011-29	DIY物語(4)重慶深林	400
00011-30	DIY物語(5)環保超人	400
00011-31	DIY物語(6)機械主義	400
00011-32	紙藝創作1-紙塑娃娃(特價)	299
00011-33	紙藝創作2-簡易紙塑	375
00011-35	巧手DIY1紙黏土生活陶器	280
00011-36	巧手DIY2紙黏土裝飾小品	280
00011-37	巧手DIY3紙黏土裝飾小品 2	280
00011-38	巧手DIY4簡易的拼布小品	280
00011-39	巧手DIY5藝術麵包花入門	280
00011-40	巧手DIY6紙黏土工藝(1)	280
00011-41	巧手DIY7紙黏土工藝(2)	280
00011-42	巧手DIY8紙黏土娃娃(3)	280
00011-43	巧手DIY9紙黏土娃娃(4)	280
00011-44	巧手DIY10-紙黏土小飾物(1)	280
00011-45	巧手DIY11-紙黏土小飾物(2)	280

代碼	書名	定價
00011-51	卡片DIY1-3D立體卡片1	450
00011-52	卡片DIY2-3D立體卡片2	450
00011-53	完全DIY手冊1-生活啟室	450
00011-54	完全DIY手冊2-LIFE生活館	280
00011-55	完全DIY手冊3-綠野仙蹤	450
00011-56	完全DIY手冊4-新食器時代	450
00011-60	個性針織DIY	450
00011-61	織布生活DIY	450
00011-62	彩繪藝術DIY	450
00011-63	花藝禮品DIY	450
00011-64	節慶DIY系列1.聖誕饗宴-1	400
00011-65	節慶DIY系列2.聖誕饗宴-2	400
00011-66	節慶DIY系列3.節慶嘉年華	400
00011-67	節慶DIY系列4.節慶道具	400
00011-68	節慶DIY系列5.節慶卡麥拉	400
00011-69	節慶DIY系列6.節慶禮物包	400
00011-70	節慶DIY系列7.節慶佈置	400
00011-75	休閒手工藝系列1-鉤針玩偶	360
00011-81	休閒手工藝系列2-銀編首飾	360
00011-76	親子同樂1-童玩勞作(特價)	280
00011-77	親子同樂2-紙藝勞作(特價)	280
00011-78	親子同樂3-玩偶勞作(特價)	280
00011-79	親子同樂5-自然科學勞作(特價)	280
00011-80	親子同樂4-環保勞作(特價)	280

十二. 幼教

代碼	書名	定價
00012-01	創意的美術教室	450
00012-02	最新兒童繪畫指導	400
00012-04	教室環境設計	350
00012-05	教具製作與應用	350
00012-06	教室環境設計-人物篇	360
00012-07	教室環境設計-動物篇	360
00012-08	教室環境設計-童話圖案篇	360
00012-09	教室環境設計-創意篇	360
00012-10	教室環境設計-植物篇	360
00012-11	教室環境設計-萬象篇	360

十三. 攝影

代碼	書名	定價
00013-01	世界名家攝影專集(1)-大8開	400
00013-02	繪之影	420
00013-03	世界自然花卉	400

新形象出版圖書目錄

郵撥：0510716-5　陳偉賢　　地址:北縣中和市中和路322號8F之1
TEL：29207133・29278446　　FAX：29290713

教學環境佈置 ❶

花卉植物篇

出 版 者：新形象出版事業有限公司
負 責 人：陳偉賢
地　　址：台北縣中和市中和路322號8F之1
電　　話：29207133・29278446
F A X：29290713
編 著 者：江玉玲
總 策 劃：陳偉賢
美 術 設 計：江玉玲
電 腦 美 編：洪麒偉、黃筱晴
總 代 理：北星圖書事業股份有限公司
地　　址：台北縣永和市中正路462號B1
門　　市：北星圖書事業股份有限公司
地　　址：台北縣永和市中正路462號B1
電　　話：29229000
F A X：29229041
網　　址：www.nsbooks.com.tw
郵　　撥：0544500-7北星圖書帳戶
印 刷 所：利林印刷股份有限公司
製 版 所：興旺彩色印刷製版有限公司

國家圖書館出版品預行編目資料

花卉植物篇 / 江玉玲編著.--第一版.--台
北縣中和市：新形象 ,2003[民92]
　　面　；　公分.--（教學環境佈置；1）

　　ISBN 957-2035-52-5(平裝)

　　1. 美術工藝　2. 壁報 - 設計

964　　　　　　　　　　　92014868

行政院新聞局出版事業登記證/局版台業字第3928號
經濟部公司執照/76建三辛字第214743號
■本書如有裝訂錯誤破損缺頁請寄回退換
2009年10月出版發行

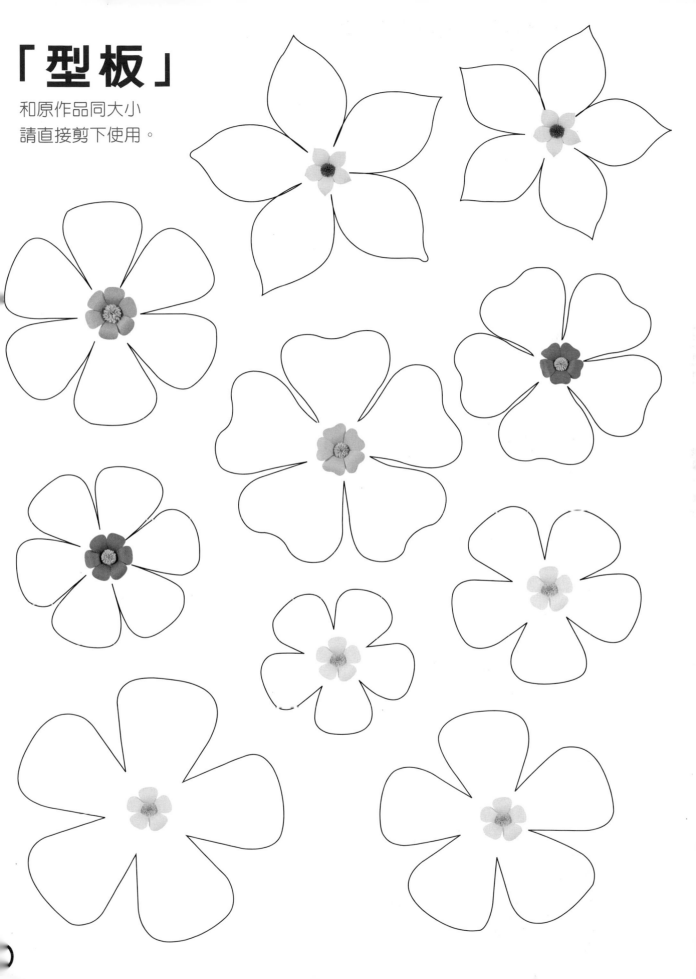

「型板」

和原作品同大小
請直接剪下使用。

「型板」

和原作品同大小
請直接剪下使用。

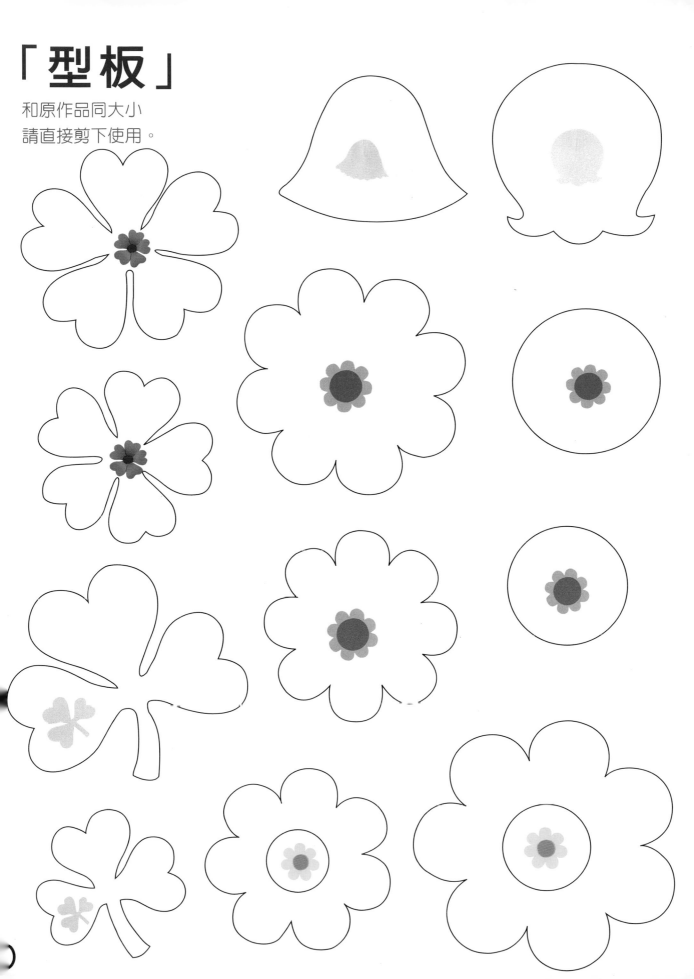

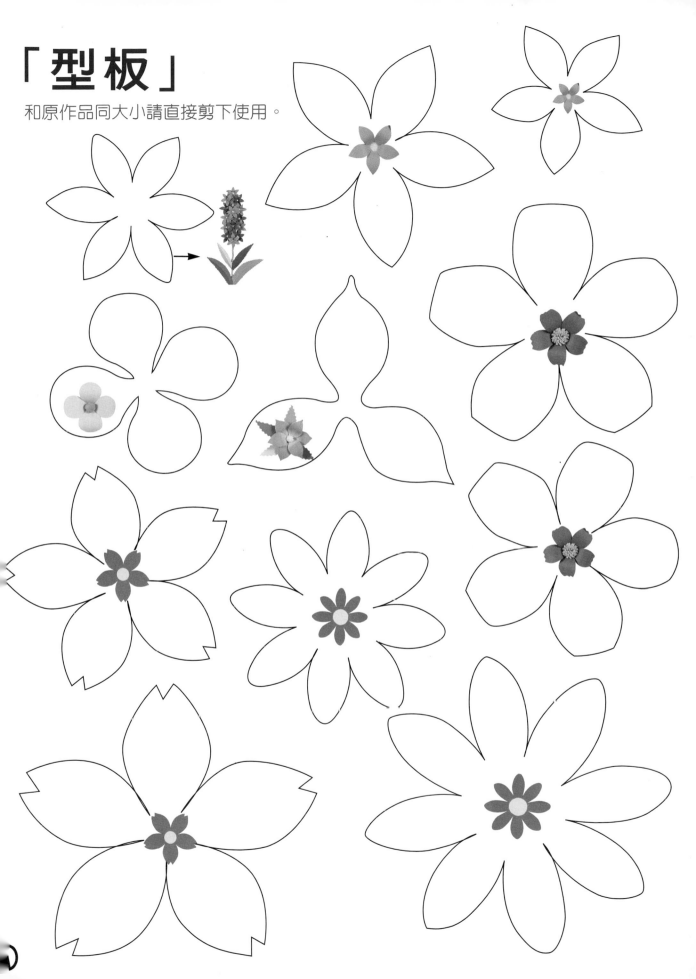

「型板」

和原作品同大小請直接剪下使用。

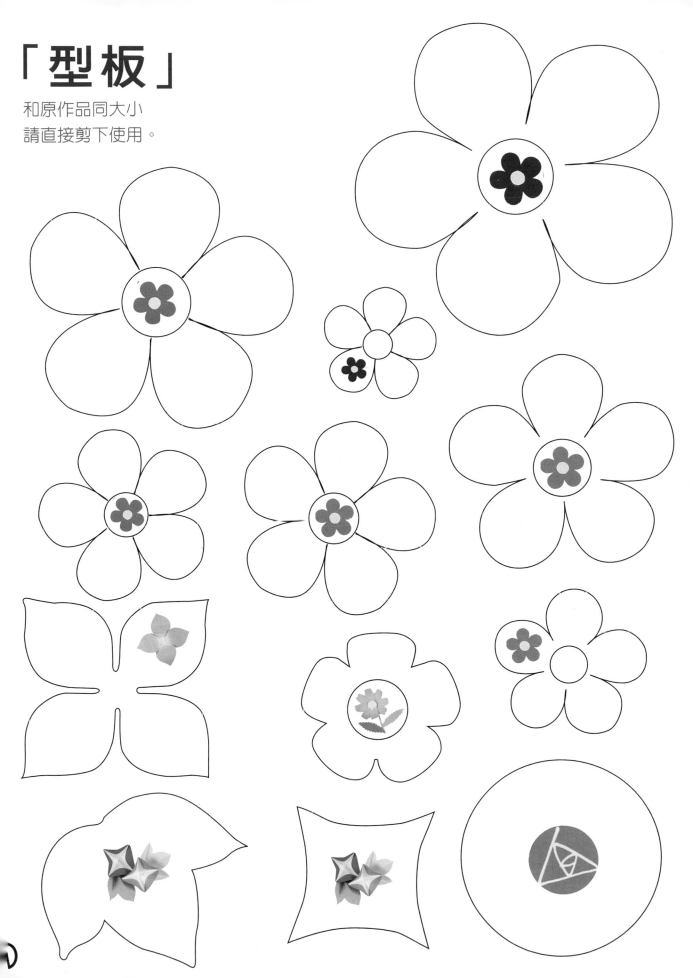

「型板」

和原作品同大小
請直接剪下使用。

「型板」

和原作品同大小
請直接剪下使用。

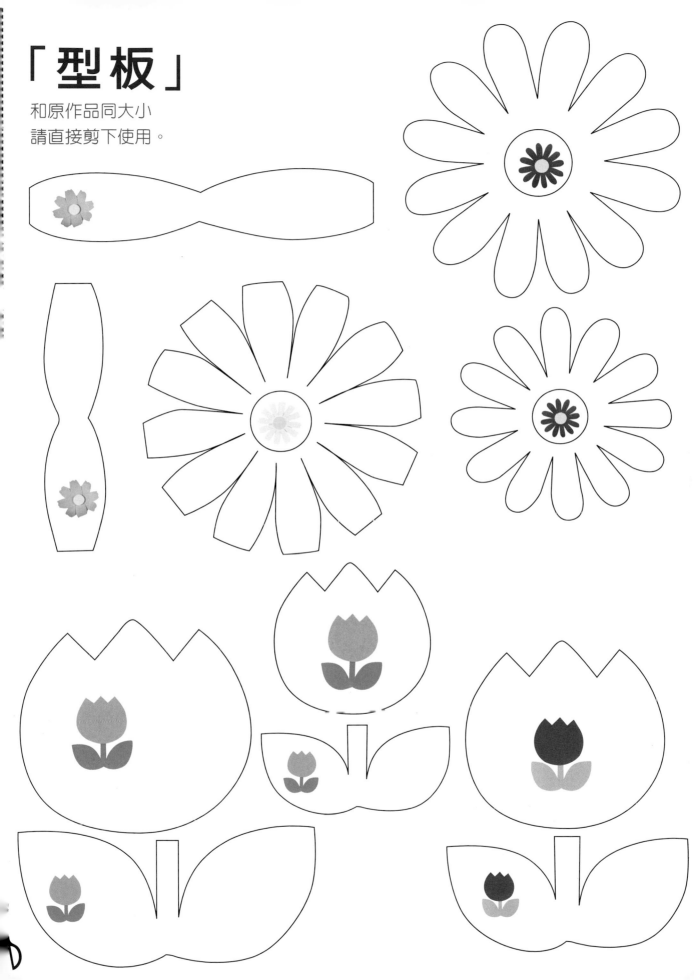

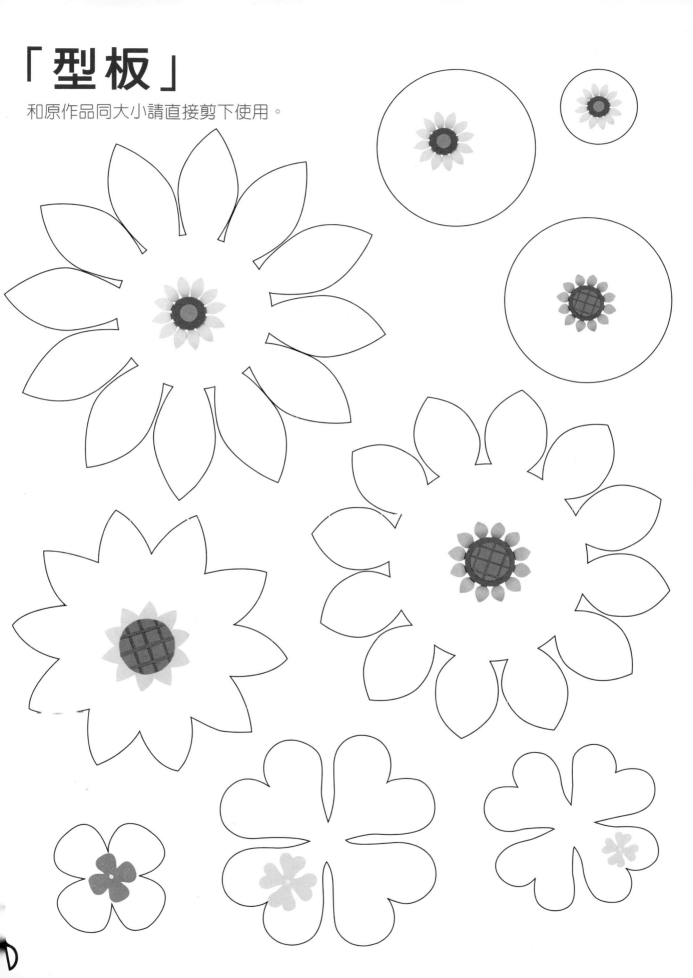

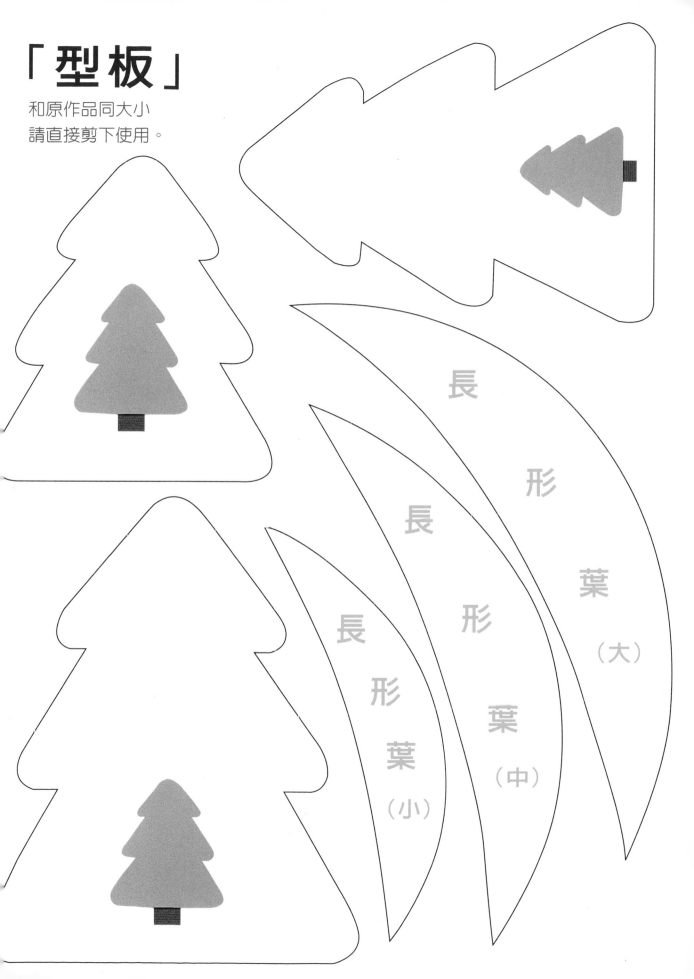

「型板」

和原作品同大小
請直接剪下使用。

長形葉（大）

長形葉（中）

長形葉（小）

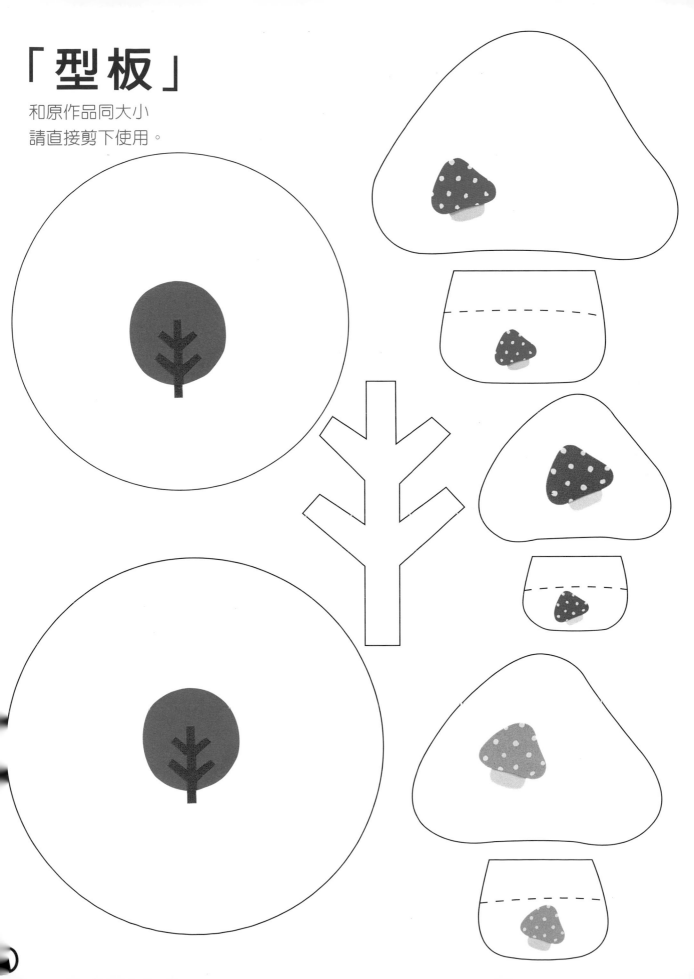